楷书掇英

柳公权

楷书掇英编委会 编

浙江人民美术出版社

前言

楷书也称正楷、真书、正书，由隶书逐渐演变而来，更趋简化，横平竖直。楷书的产生，紧扣汉隶的规矩法度，更进一步追求汉字的形体美，《辞海》解释楷书：『形体方正，笔画平直，可作楷模。』楷书按照时期划分，可分为魏碑和唐楷。魏碑是魏、晋、南北朝时期的书体，它可以说是一种隶书到楷书的过渡书体；唐楷是指唐朝以后逐渐成熟起来的楷书。

唐代楷书法度谨严，笔力遒劲，名碑荟萃，名家辈出，欧阳询、颜真卿、柳公权、虞世南、褚遂良是唐代书法名家中的佼佼者，他们创造的欧体、颜体、柳体、虞体、褚体精妙绝伦，成为楷书艺术史上至今无人逾越的高峰。元代赵孟頫虽出世稍晚，但他所创造的赵体洒脱圆润，遒劲飘逸，元以后的楷书大家很少能望其项背。所以我们精选六位楷书大师最有名的碑帖，以飨读者。

柳公权（七七八—八六五），字诚悬，京兆华原（今陕西耀县）人，出身于官宦之家，祖父柳正礼，曾任邠州（今陕西邠县）士曹参军。父亲柳子温，官至丹州（今陕西宜川）刺史。兄起之为兵部尚书。柳公权从小就酷爱学习，十二岁就能写一手漂亮的词赋。元和初年（八○六）擢进士第，四十二岁时被刚刚即位的穆宗召见，以后侍穆宗、敬宗、文宗、武宗、宣宗、懿宗六朝，深得皇帝垂青，历任右拾遗充翰林学士、起居郎、谏议大夫、工部侍郎、太子少师、金紫光禄大夫、河东郡开国公，死后赠太子太师。故别称『柳少师』、『柳谏议』、『柳河东』。柳公权博贯经术，通晓音律，才思敏捷，世传曹子建七步能诗，柳公权则三步成章。尤以书法极精而被皇帝屡屡召见。

帝向公权问笔法，公权答道：『心正则笔正，乃可为法。』当时公卿大臣家碑版，不得公权书，人以为不孝。外夷入贡，皆别署货贝，说：『此购柳书。』因此柳公权家资巨万，而奴仆盗用，从不过问，但对笔砚法帖，则视若珙璧。

柳公权初学王羲之，以后又遍临欧阳询、颜真卿等同时代人的碑帖，旁取北碑刚劲雄强的笔法，纳古法于新意之中，生新法于古意之外，陶铸万象，博采众长，终于形成了清健遒劲、挺拔丰润的艺术风格。诚如米芾在《书评》中说：『公权如深山道士，修养已成，神气清健，无一点尘俗。』

柳公权的楷书，在结体上中宫紧敛，四围开张，疏密相映，参差错落，欹侧幻化，揖让有度，寓变化于平淡之中，逞遒美于点画之外。

在用笔上以方笔为主，兼用圆笔，横画或粗或细，或藏或露，或曲或直；竖笔藏锋重按，中间略有弯曲之势，圆浑厚重，转折顿挫有力，棱角分明；点画阴阳向背，变化有致，钩如屈金，戈如发弩，纵横有象，低昂有态，骨肉停匀，斩钉截铁。在布局上，行间爽利，气势充沛，起伏跌宕，掩映顾盼，神机变化，一气呵成。以他那气宇轩昂、一泻千里的壮美气概，打破了初唐欧虞遒劲婉润、中唐颜真卿雄浑宽博一统天下的局面，树立了平和简静的风格。《承晋斋积闻录》曾把欧、颜、柳三体书法特征作了比较：『欧字健劲，其势紧，柳字健劲，其势松。欧字横处略轻，颜字横处全轻，至柳字只求健劲，笔笔用力，虽横处亦与竖同重，此世所谓颜筋柳骨也。』我们认为，在唐代书坛上，如果说欧阳询、虞世南、褚遂良为奠基人，颜真卿是第一位变法者，那么柳公权则是唐楷的集大成者。

总之，柳公权在楷书艺术上成就之大是很少人能与之比肩的。他一生中书写了大量的楷书作品，据《宣和书谱》、《集古录》等书的记载，宋人所见柳公权的楷书作品就有七十多件。遗憾的是，由于战火频仍，岁月流逝，绝大多数作品已经散失不传，流传至今的仅有二十多件。目前存世中较有名的楷书碑刻有《玄秘塔碑》、《神策军碑》、《司徒刘沔碑》、《魏公先庙碑》、《高元裕碑》、《太上老君常清静经》、《复东林寺碑》等，楷书墨迹有《送梨帖后跋》。

《玄秘塔碑》，全称《唐故左街僧录内供奉三教谈论引驾大德安国寺上座赐紫大达法师玄秘塔碑铭并序》，裴休撰，柳公权书并篆额，邵建和、邵建初镌字，会昌元年（八四一）十二月立，现存陕西西安碑林。全碑高三百六十八厘米，宽一百三十厘米，楷书，二十八行，每行五十四字。美中不足的是，碑下半截每行磨灭二字，即使旧拓也无法窥其全貌。柳体以骨力清劲见长，这个特点，在《玄秘塔碑》中表现得更突出。从整体看，瘦不露骨，沉着挺拔，气象雍容，神气清爽。结体方而略长，呈左敧之势，精严紧敛，端庄俊丽，集欧体之方与颜体之圆，顿挫有力，撇画锐利，捺笔粗重，细微之中极富变化。诚如王世贞所说：『《玄秘塔铭》，柳书中之最露筋骨者，遒媚劲健，固自不乏，要之晋法亦大变耳。』

《神策军碑》全称《皇帝巡幸左神策军纪圣德碑并序》。崔铉撰文，柳公权书。唐武宗会昌三年（八四三）立于皇宫禁地。此碑久佚，因原碑藏于禁宫，故捶拓较少，且原石早已毁灭，碑石大小不明。现存世仅有国家图书馆藏北宋所拓孤本。原拓本分装成上下两册，今下册已佚，上册也缺少两页，残存五十四页。此碑现存七百余字，乃柳公权晚年之作。从字口清晰的四百多字来看，不愧为柳公权传世的上佳书迹。清孙承泽《庚子销夏记》云此碑『风神整峻，气度温和，是其生平第一妙迹。』

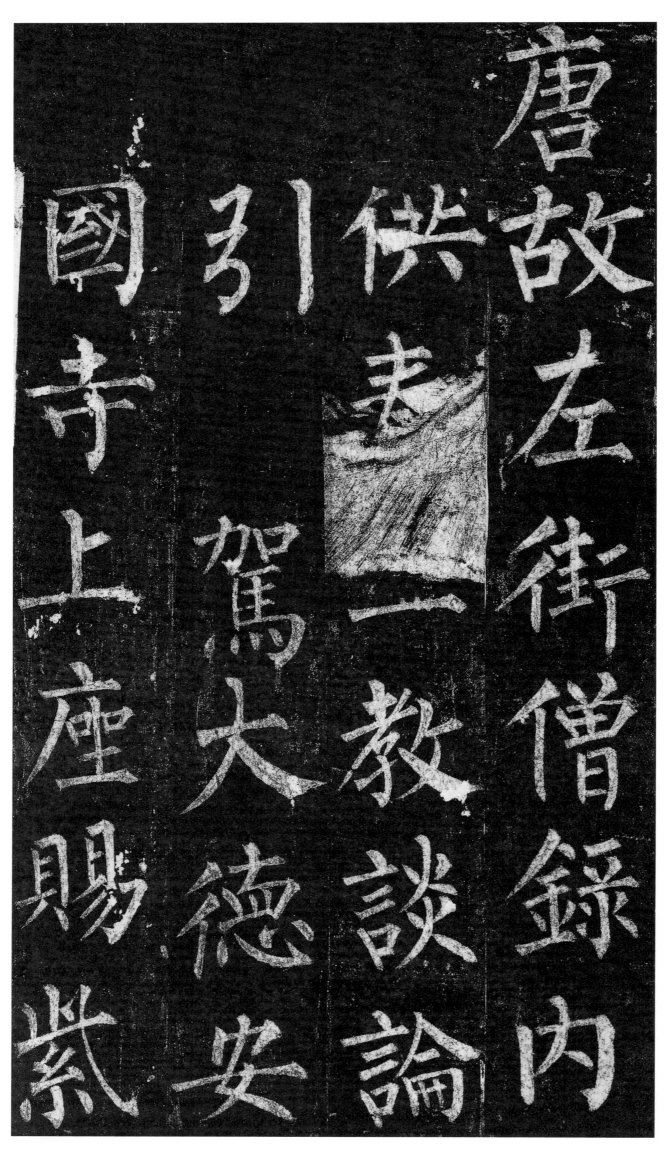

唐故左街僧錄內

引供一

駕表教

大談

德德論

國引

寺駕

上大

座德

賜安

紫國

玄秘塔碑

唐故左街僧录。内供奉。三教谈论。引驾大德。安国寺上座。赐紫

夫達法師玄秘

塔碑銘并序

江南西道都團

練觀察處置等

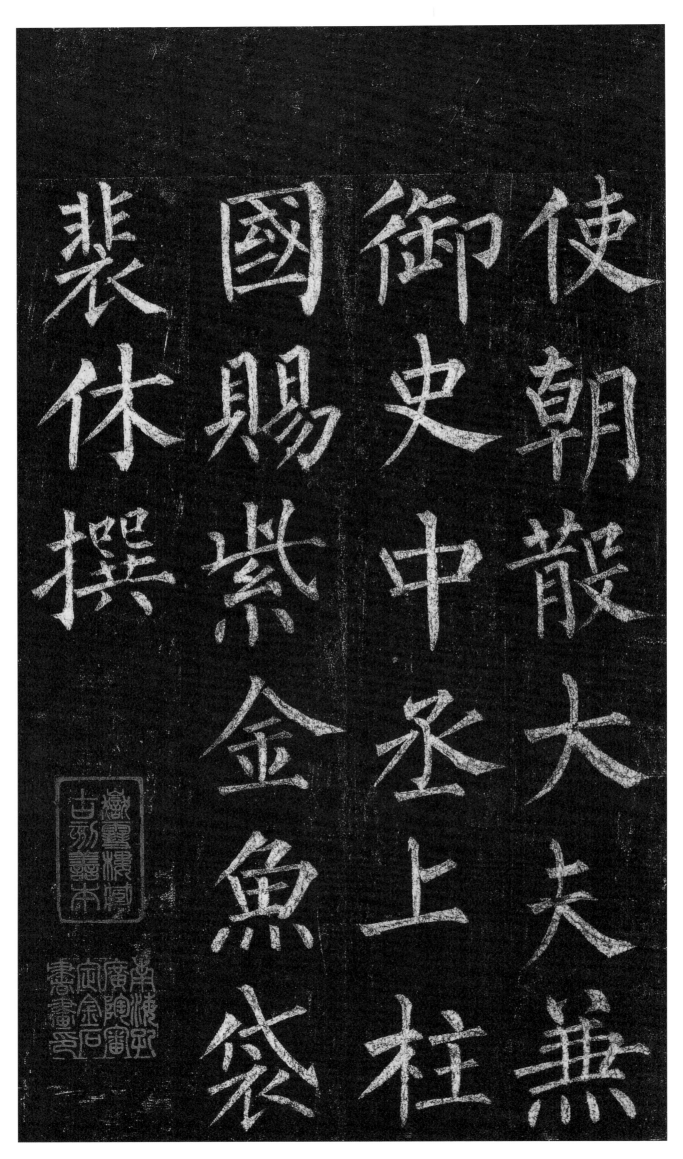

使朝散大夫兼御史中丞上柱国赐紫金鱼袋裴休撰

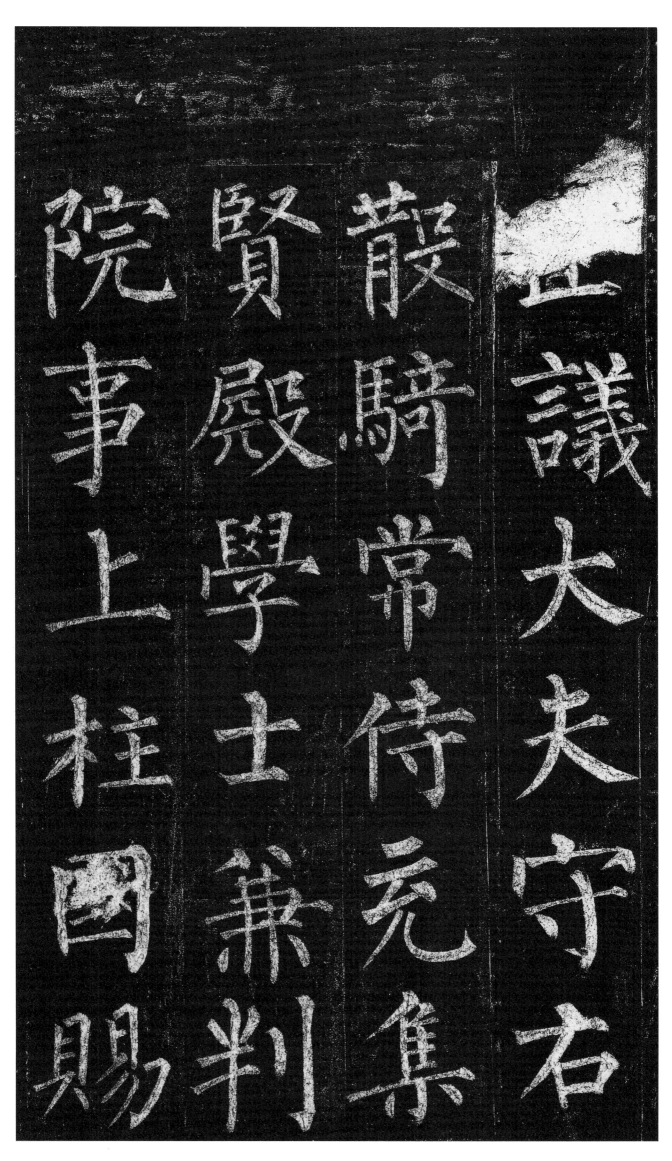

正议大夫。守右散骑常侍。充集贤殿学士。兼判院事。上柱国。赐

議大夫守右

散騎常侍充集

賢殿學士兼判

院事上柱國賜

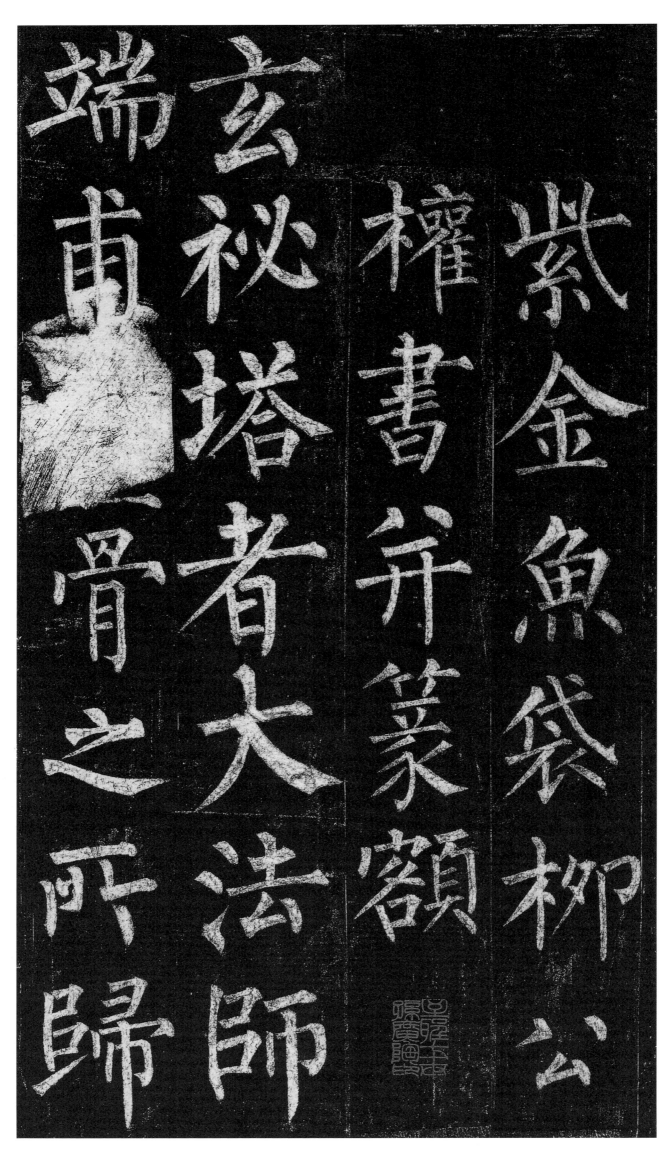

也。於戏。为丈夫者。在家则张仁义礼乐。辅天子以扶世导俗。出家则运

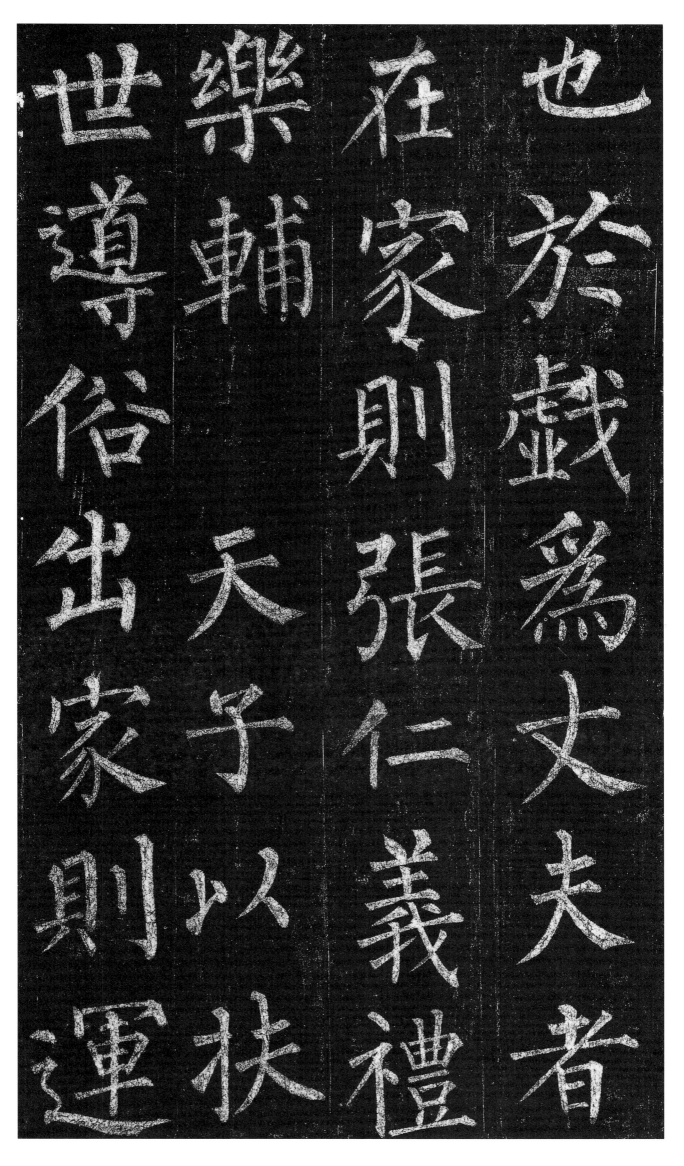

也。於戲。爲丈夫者。在家則張仁義禮。輔天子以扶世導俗。出家則運

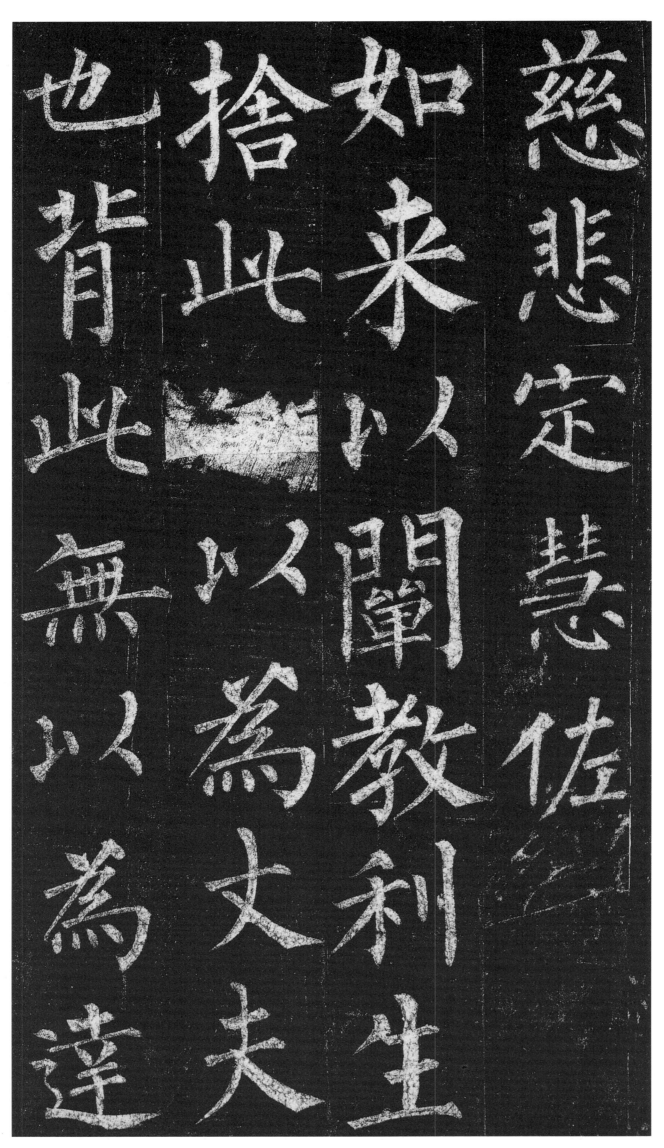

慈悲定慧佐如来以闡教利生捨此無以為丈夫也背此無以為達

慈悲定慧。佐如来以阐教利生。舍此（无）以为丈夫也。背此无以为达

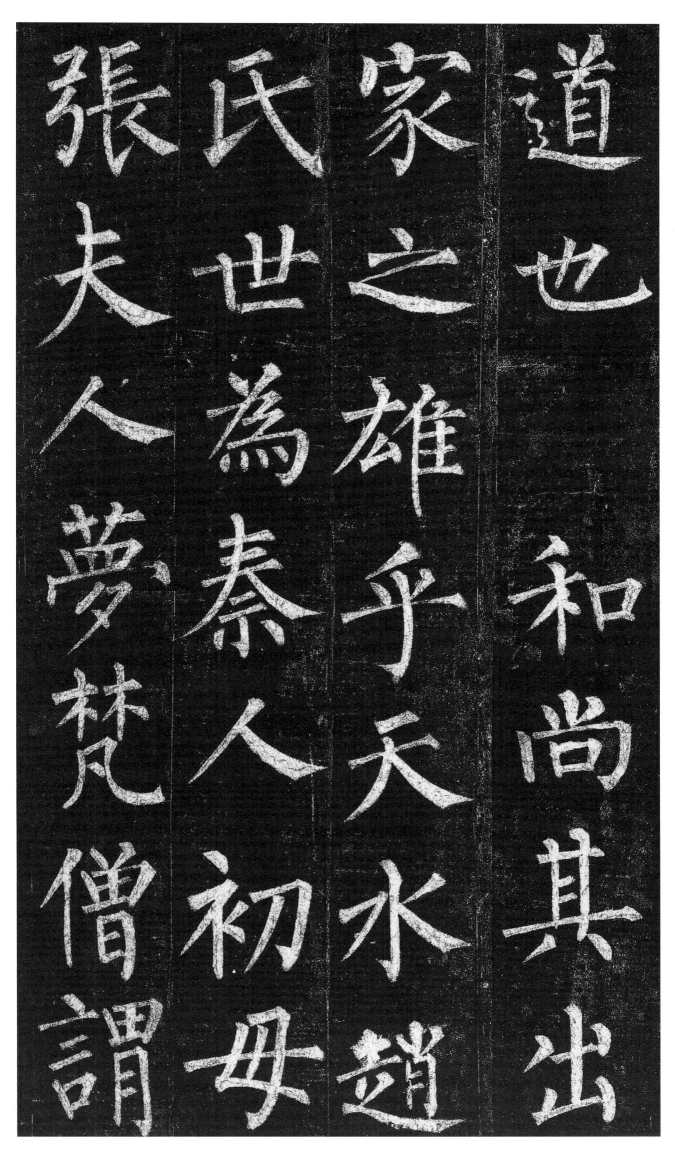

道也。和尚其出家之雄乎。天水赵氏。世为秦人。初。母张夫人梦梵僧。谓

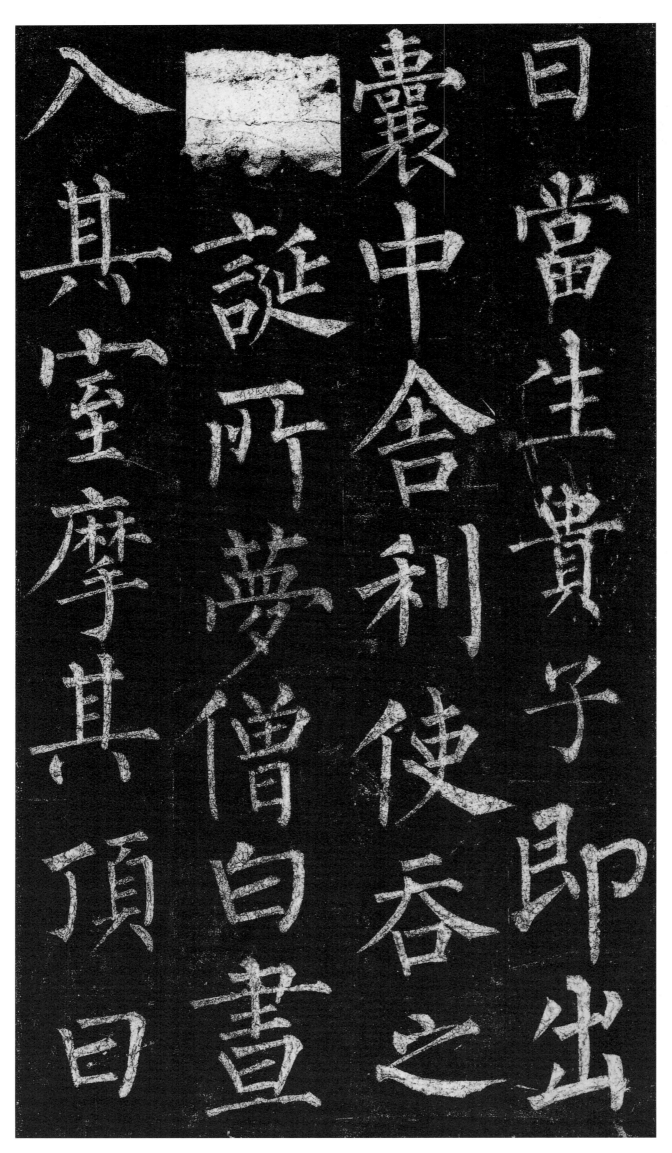

曰當生貴子即出

囊中舍利使吞

誕所夢僧白晝

入其室摩其頂曰

必当大弘法教。言讫而灭。既成人。高颡深目。大颐方口。长六尺五寸。其音

必当大弘法教
言讫而灭既成
颡深目大颐方
长六尺五寸其音

必 當 大 弘 法 教 言
訖 而 滅 既 成 人 萬
顙 深 目 大 頤 方 音
長 六 尺 五 寸 其 音

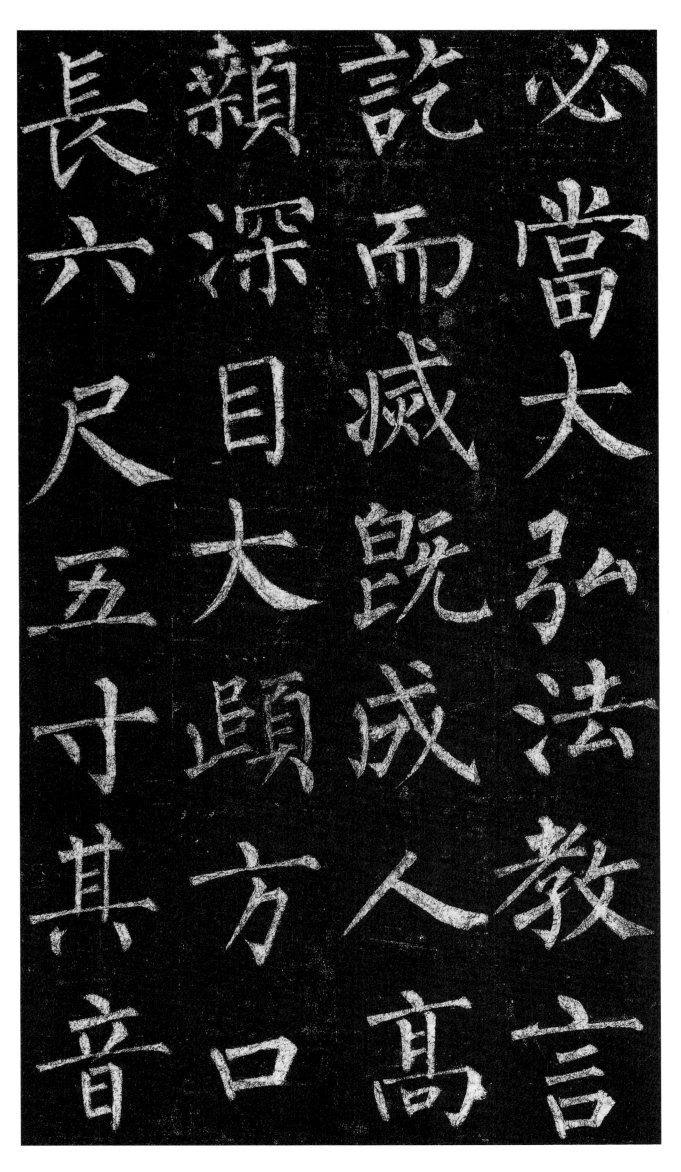

必当大弘法教。言讫而灭。既成人。高颡深目。大颐方口。长六尺五寸。其音

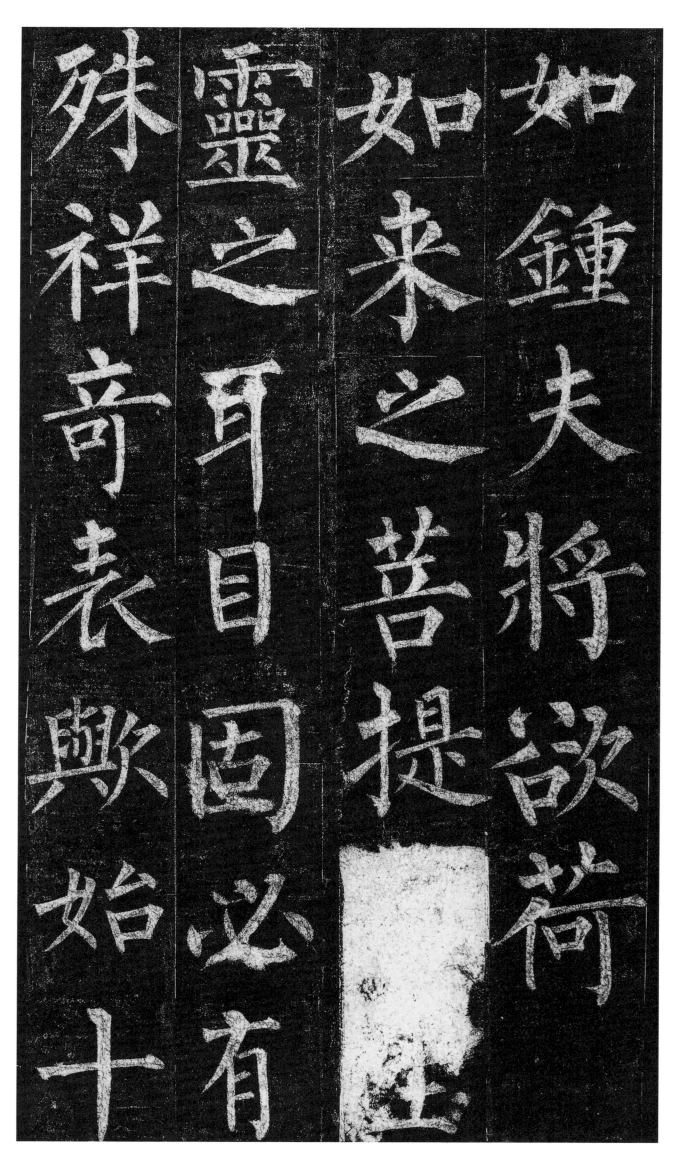

如钟。夫将欲荷如来之菩提。（凿生）灵之耳目。固必有殊祥奇表欤。始十

岁。依崇福寺道悟禅师为沙弥。十七正度为比丘。隶安国寺。具威仪于西

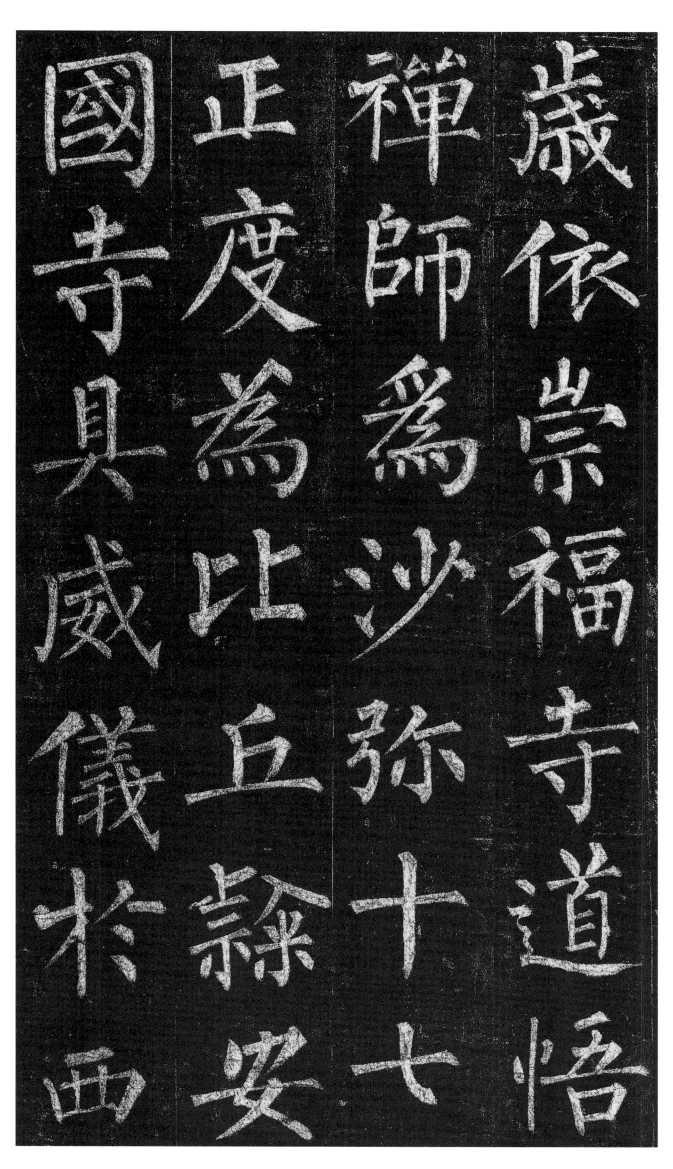

岁依崇福寺道悟

禅師為沙弥十

正度為比丘隸安

國寺具威儀於

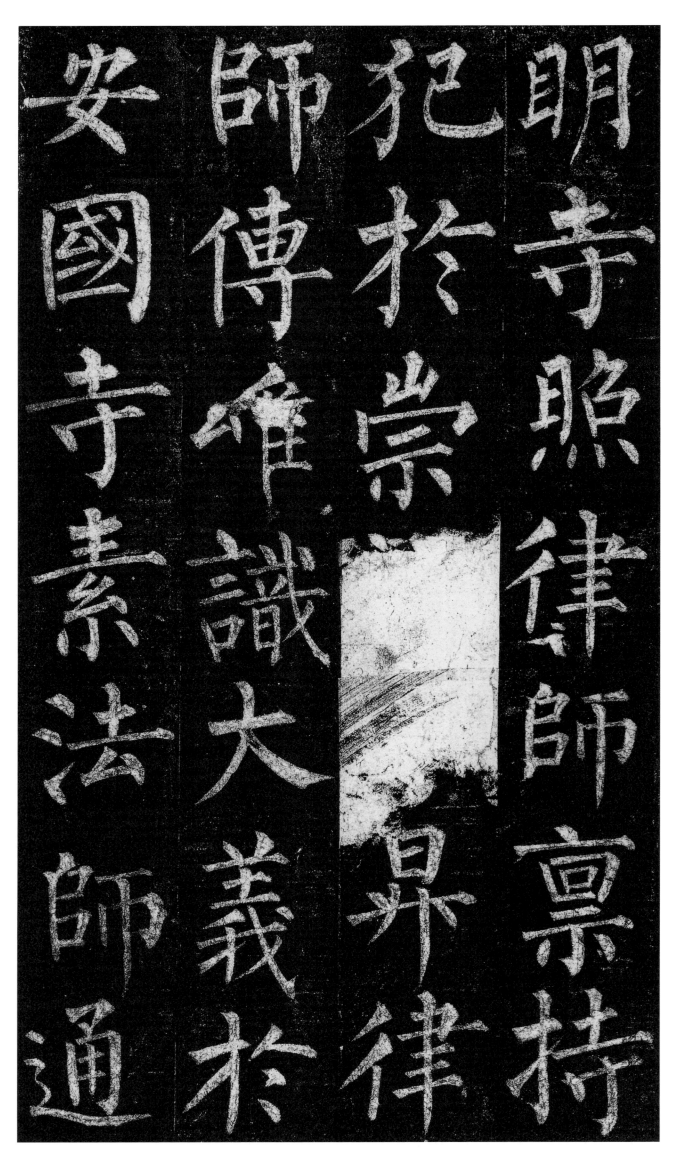

明寺照律师。禀持犯于崇（福寺）升律师。传唯识大义于安国寺素法师。通

姿國師犯明
國寺傳於寺
寺素唯崇照
素法識律
法師大
師通義師
通於禀
律持

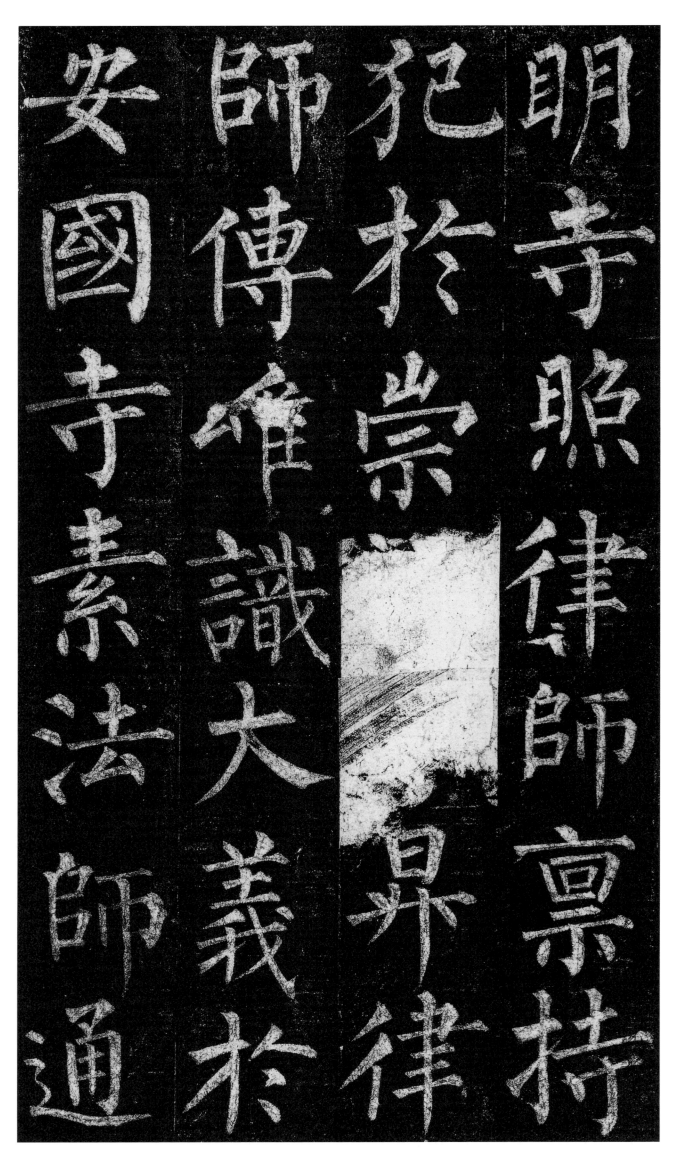

明寺照律师。禀持犯于崇（福寺）升律师。传唯识大义于安国寺素法师。通

16

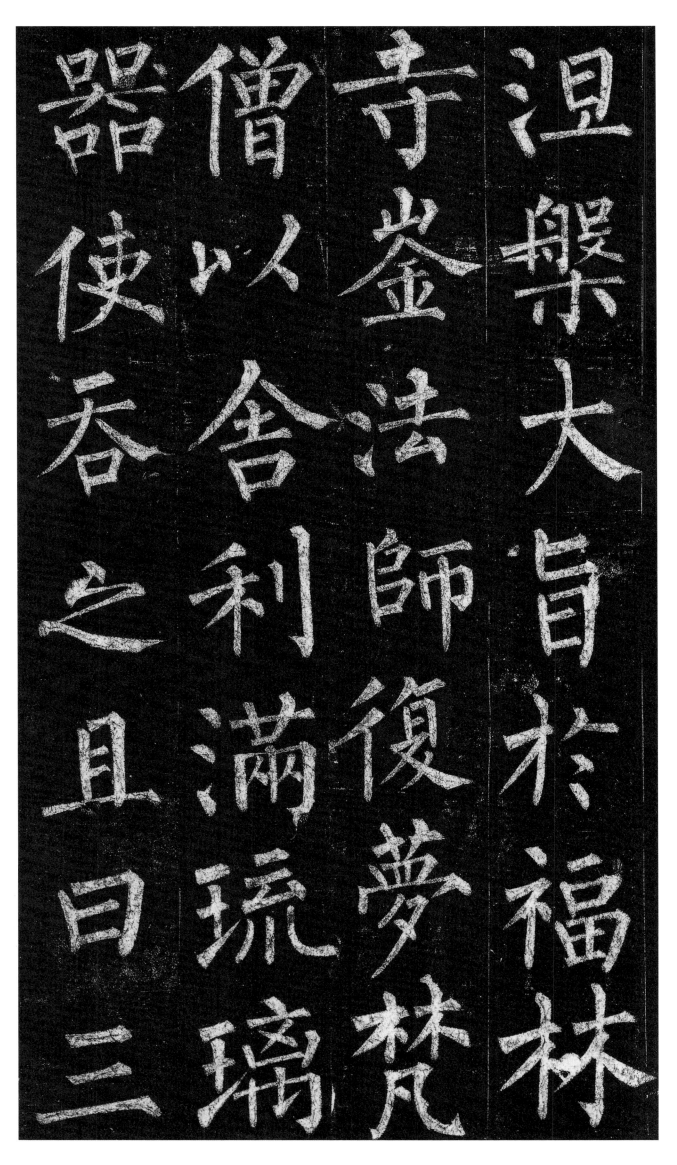

涅槃大旨于福林寺峑法师。复梦梵僧以舍利满琉璃器使吞之。且曰。三

涅槃大旨於福林
寺峑法師復夢梵
僧以舍利滿琉璃
器使吞之且曰三

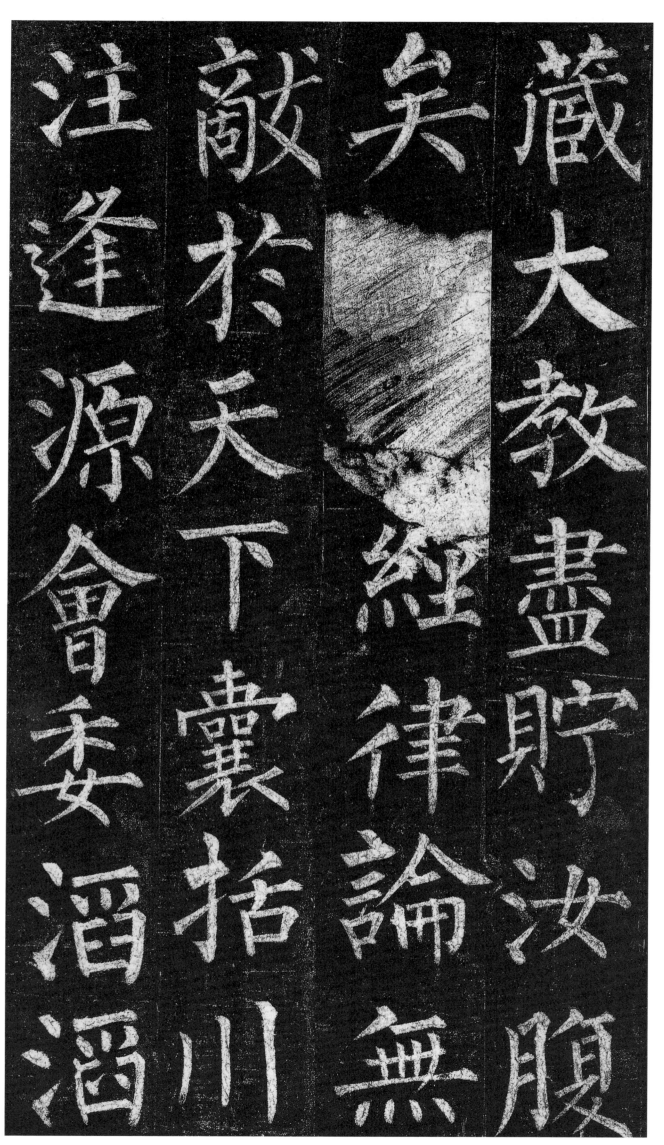

藏大教。尽贮汝腹矣。（自是）经律论无敌于天下。囊括川注。逢源会委。滔滔

藏大教盡貯汝腹

矣經律論無

敲於天下囊括前

洼逢源會委滔滔

然莫能济其畔岸矣。夫将欲伐株杌于情田。雨甘露于法种者。固必有勇

然莫能濟其畔岸

矣夫將欲伐株杌

於情田雨甘露於

種者固必有勇

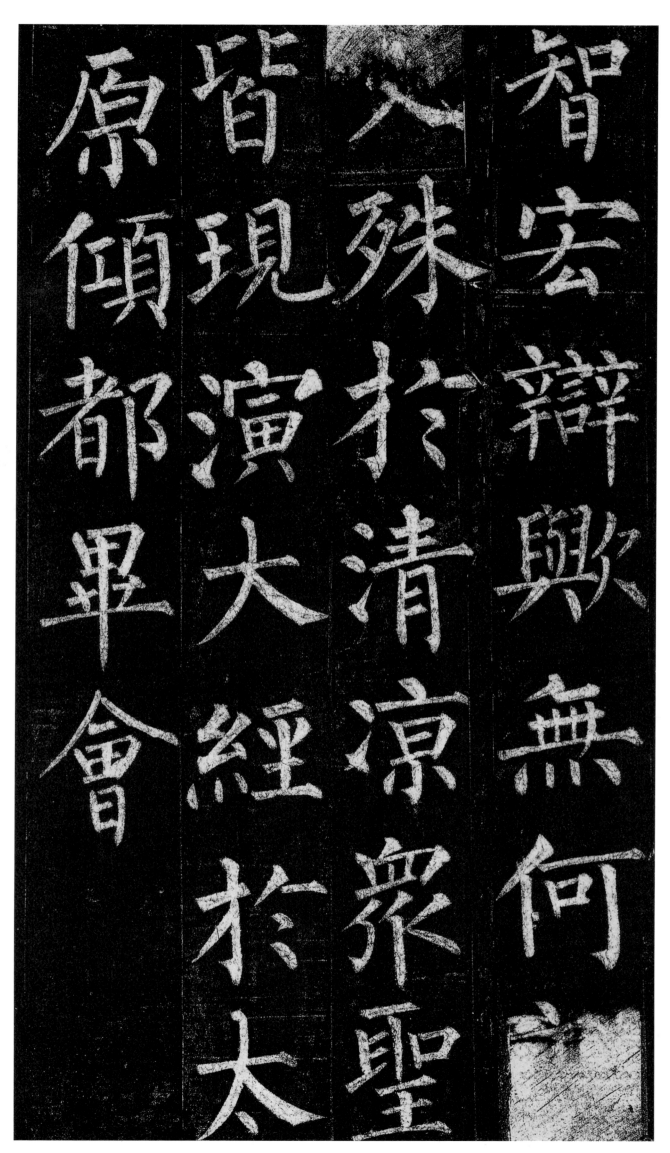

智宏辩欤。无何。（谒文）殊于清凉。众圣皆现。演大经于太原。倾都毕会。

原倾都毕會

貿現演大經於

空殊於清凉眾聖

智宏辩欤無何智

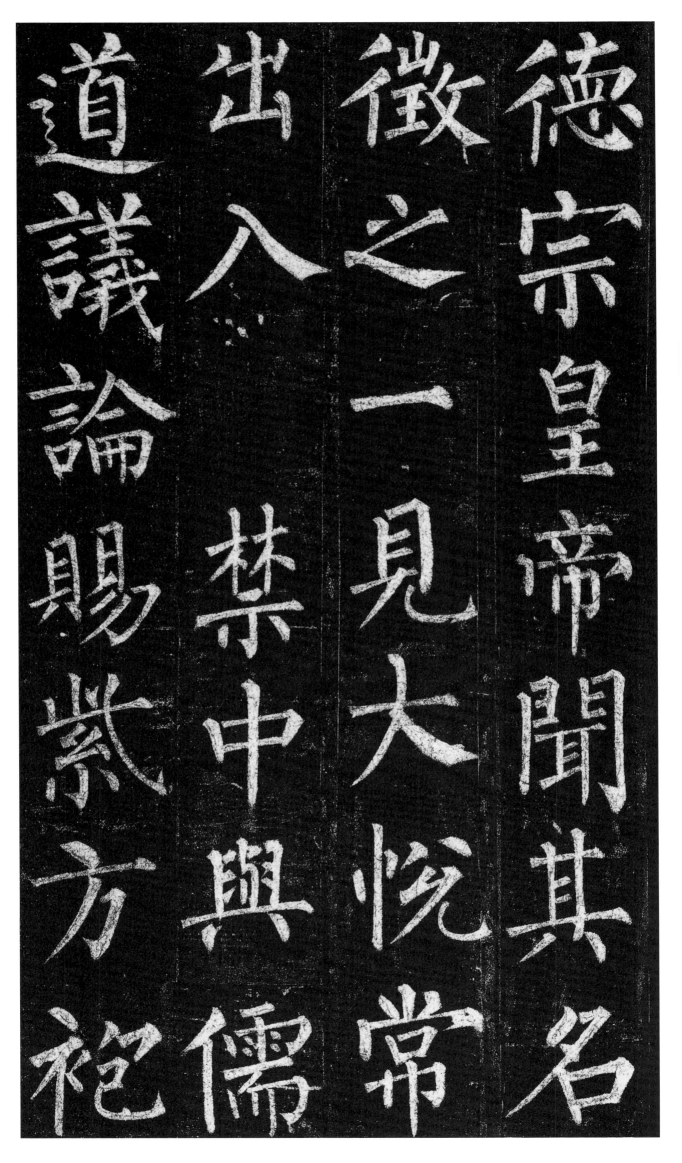

德宗皇帝聞其名。征之。一見大悦。常出入禁中。與儒道議論。賜紫方袍。

德宗皇帝聞其名。征之。一見大悦。常出入禁中。與儒道議論。賜紫方

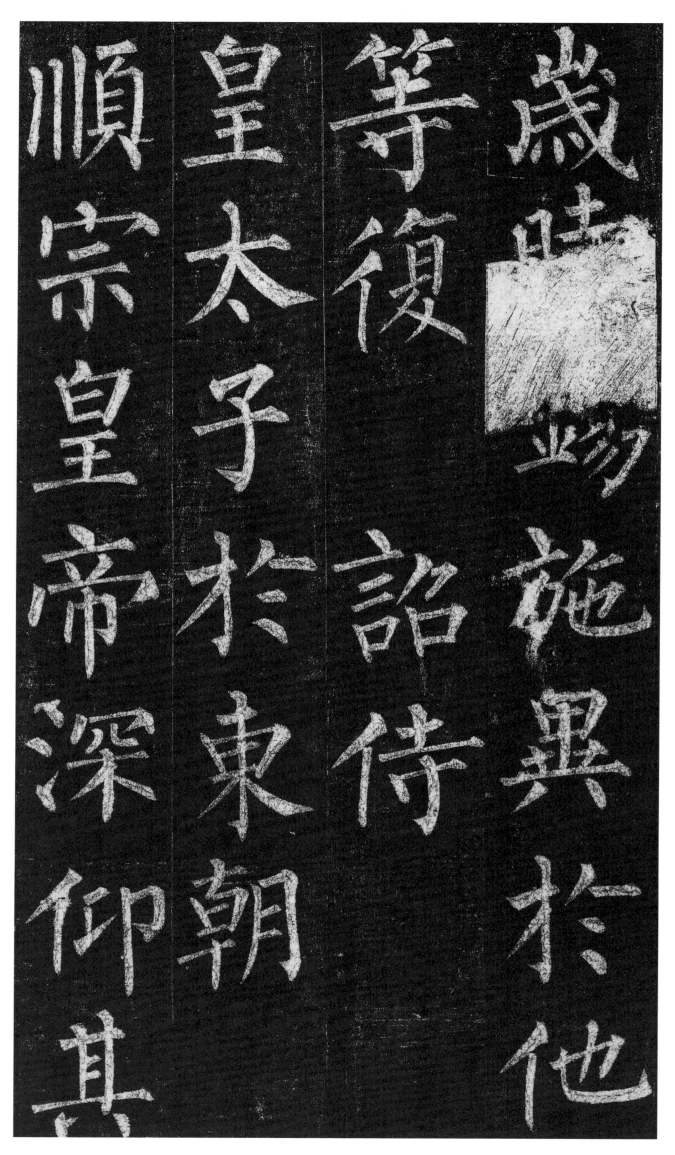

顺宗皇帝深

宗皇帝深御其

皇太子于东朝

等复诏侍

岁时

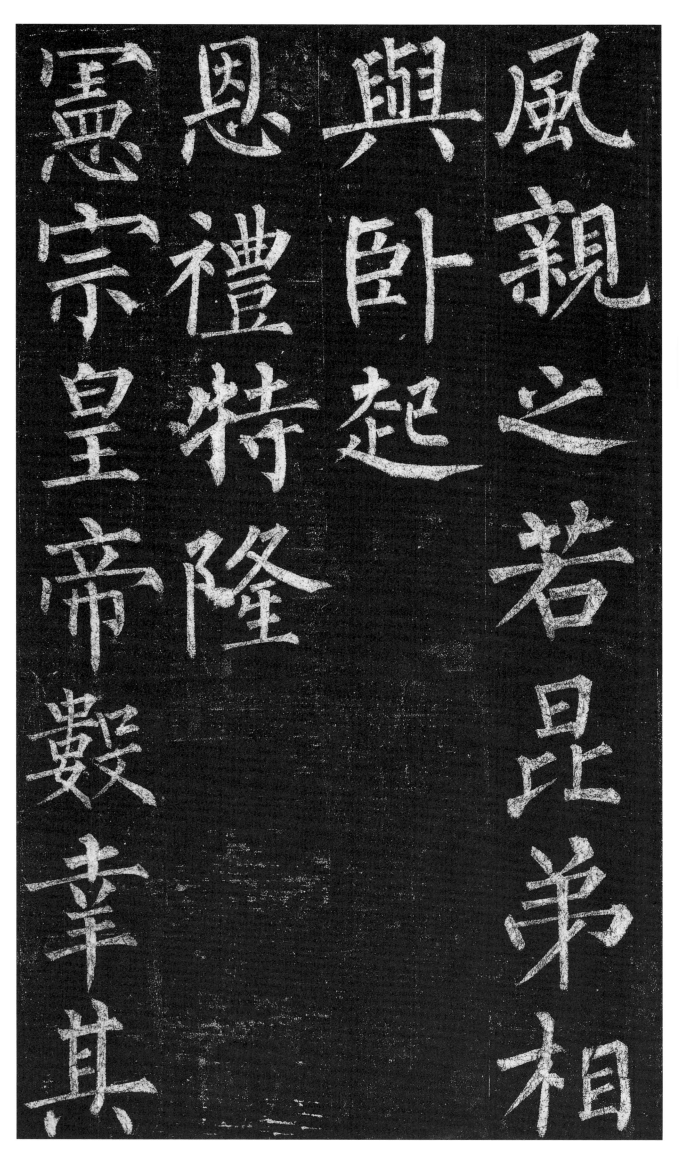

风。亲之若昆弟。相与卧起。恩礼特隆。宪宗皇帝数幸其

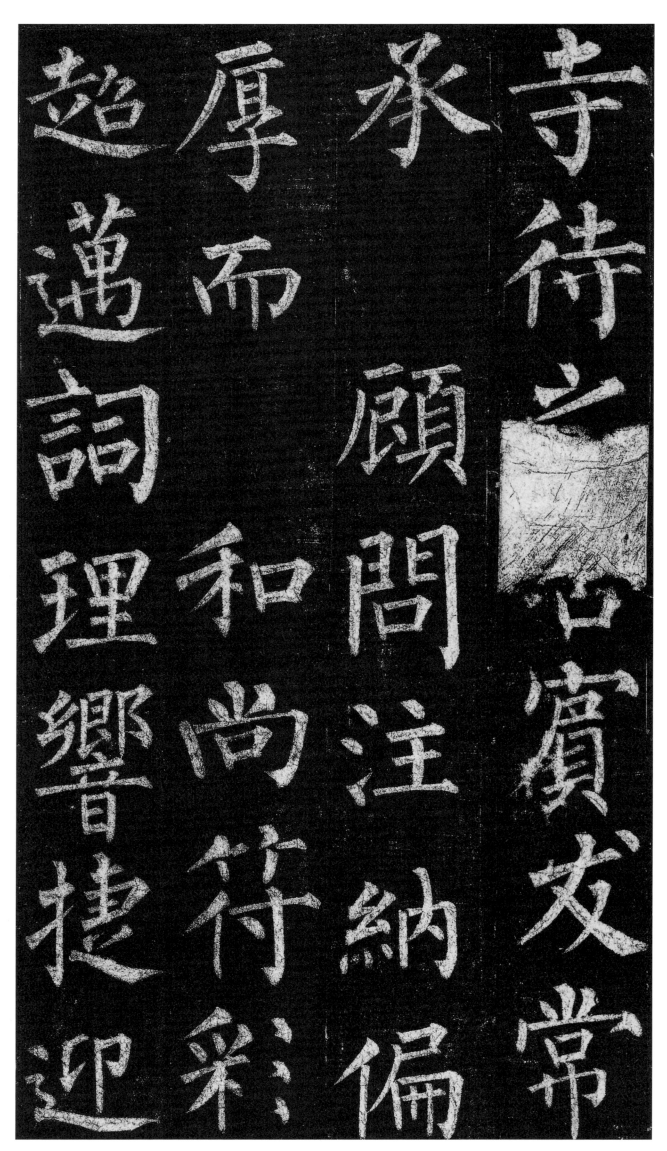

寺。待之（若）宾友。常承顾问。注纳偏厚。而和尚符彩超迈。词理响捷。迎

常承顾问注纳偏常宾发

厚而和尚符彩

超迈词理响捷迎

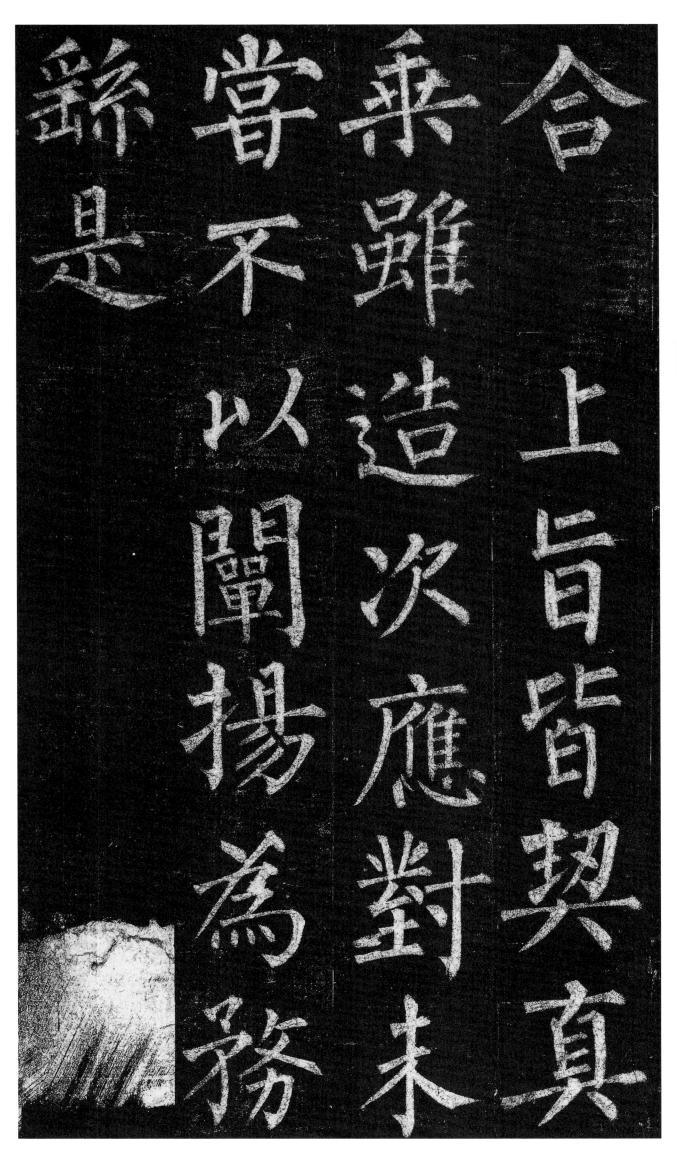

合上旨。皆契真乘。虽造次应对。未尝不以阐扬为务。繇是

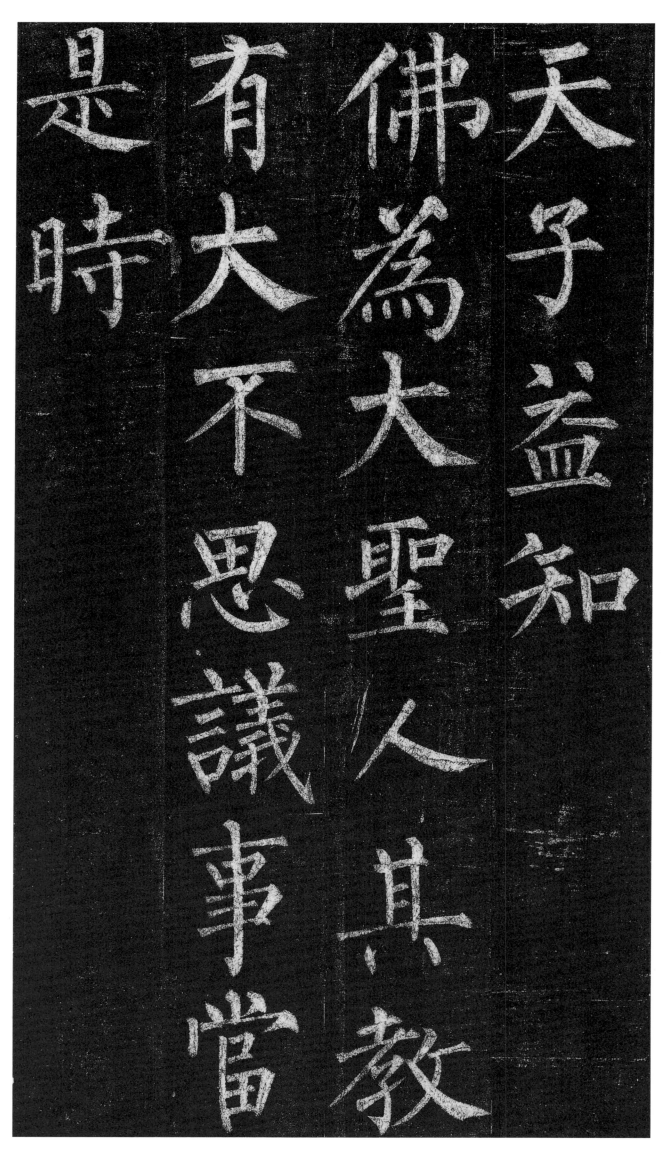

天子益知佛为大圣人。其教有大不思议事。当是时。

天子益知佛爲大聖人其教不思議事當是時

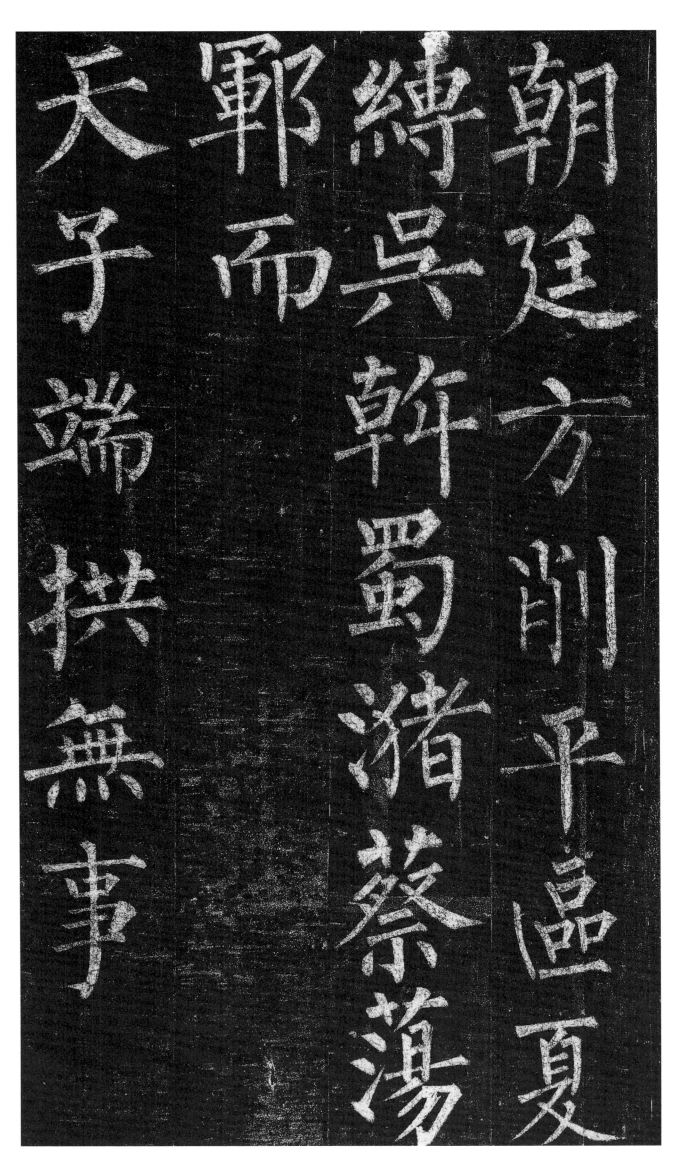

朝廷方削平区夏缚吴斡蜀潴蔡荡郓而天子端拱无事

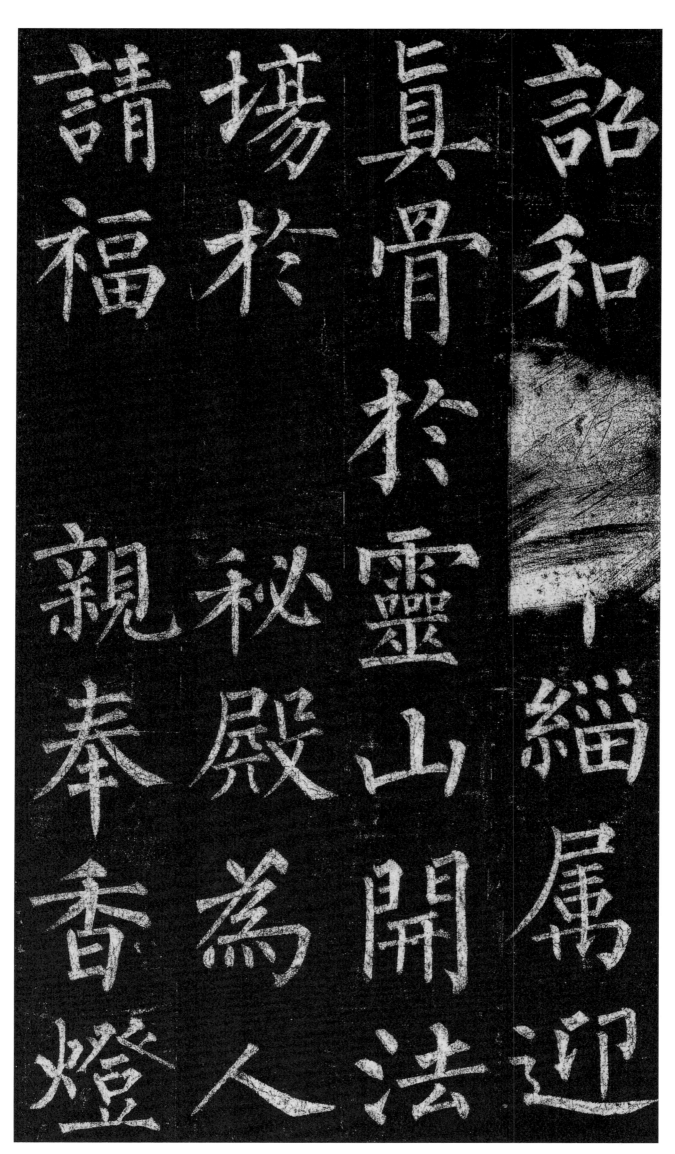

诏和（尚率）缁属迎真骨于灵山。开法场于秘殿。为人请福。亲奉香灯。

诏和

缁属迎

真骨於

靈山開法

秘殿為人

親奉香燈

靖福

場於

既而刑不残。兵不黩。赤子无愁声。苍海无惊浪。盖参用真宗以毗（大）政

既而刑不残兵不黩赤子无愁声苍海无惊浪盖参用真宗以毗政

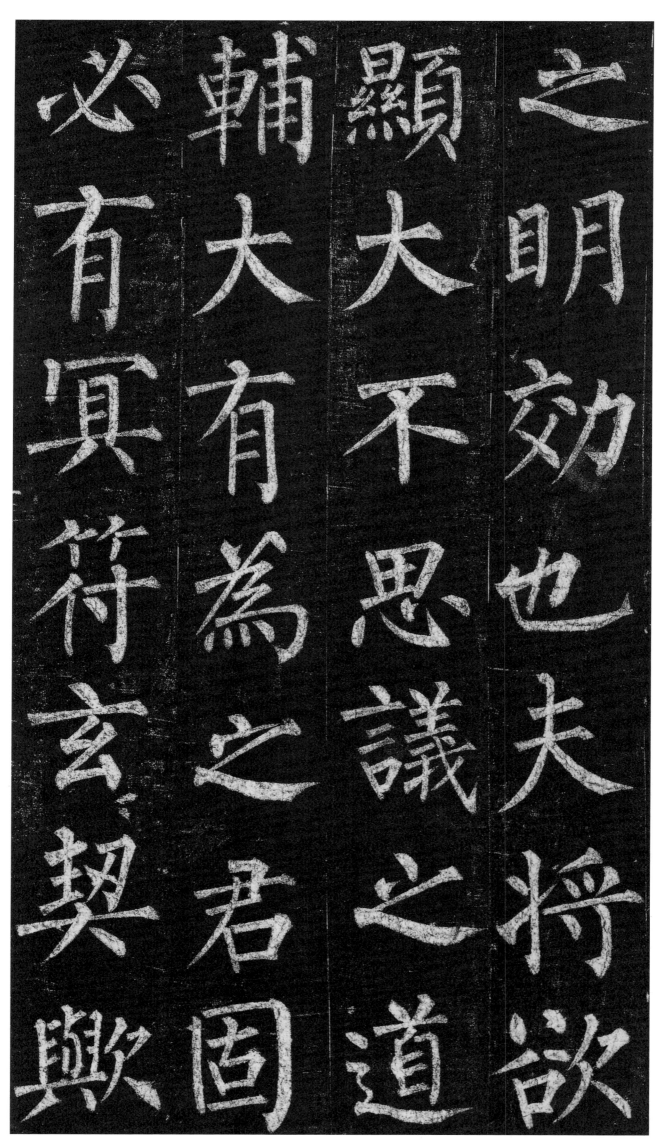

之明效也。夫将欲显大不思议之道。辅大有为之君。固必有冥符玄契欤。

之明效也夫将欲显不思议之道辅大有为之君固必有冥符玄契欤

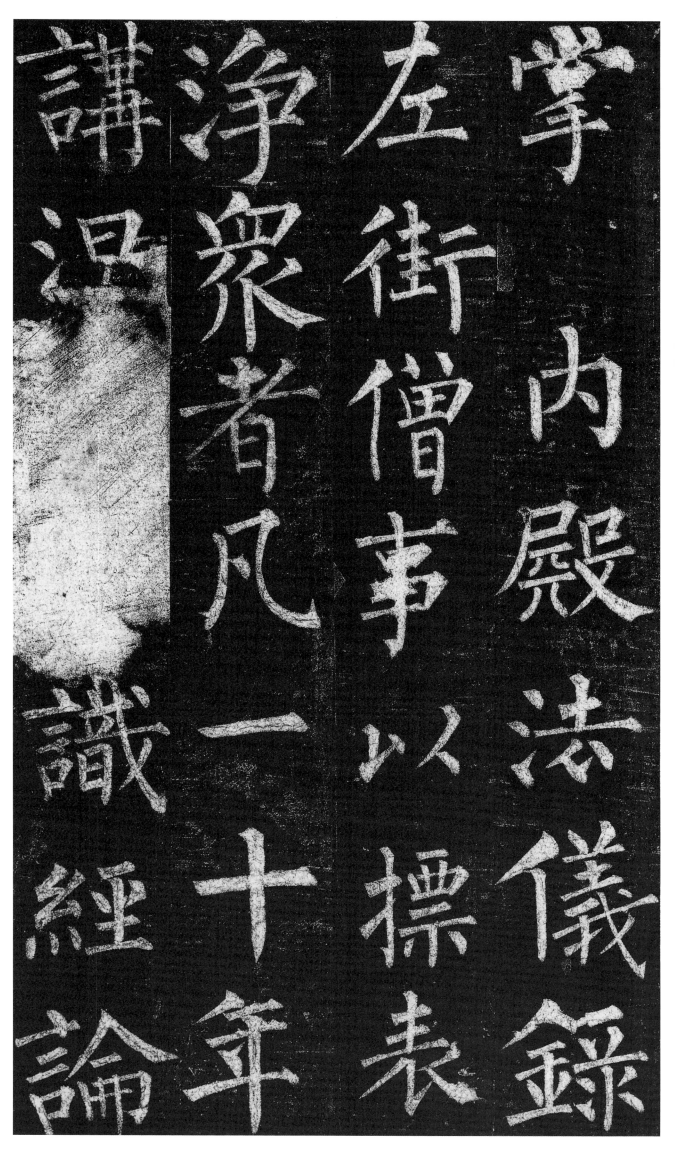

掌内殿法仪。录左街僧事。以标表净众者凡一十年。讲涅（槃）。（唯）识经论。

掌內殿法儀錄左街僧事以標表淨眾者凡一十年講涅識經論

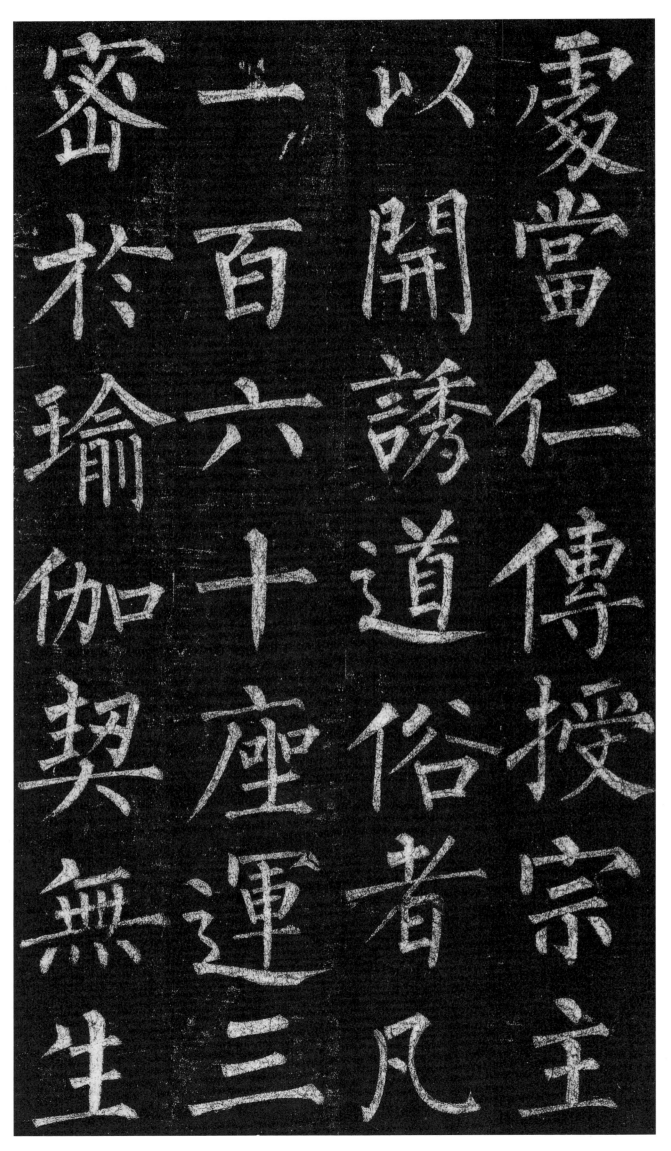

处当仁。传授宗主以开诱道俗者凡一百六十座。运三密于瑜伽。契无生

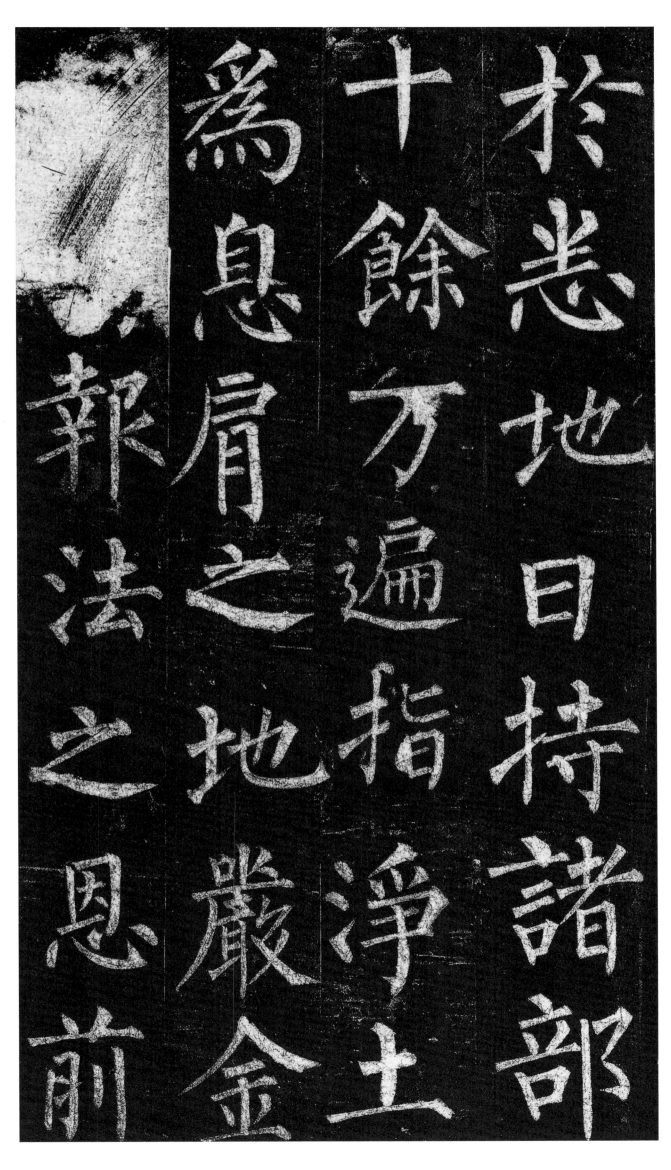

于悉地。日持诸部十余万遍。指净土为息肩之地。严金（经为）报法之恩。前

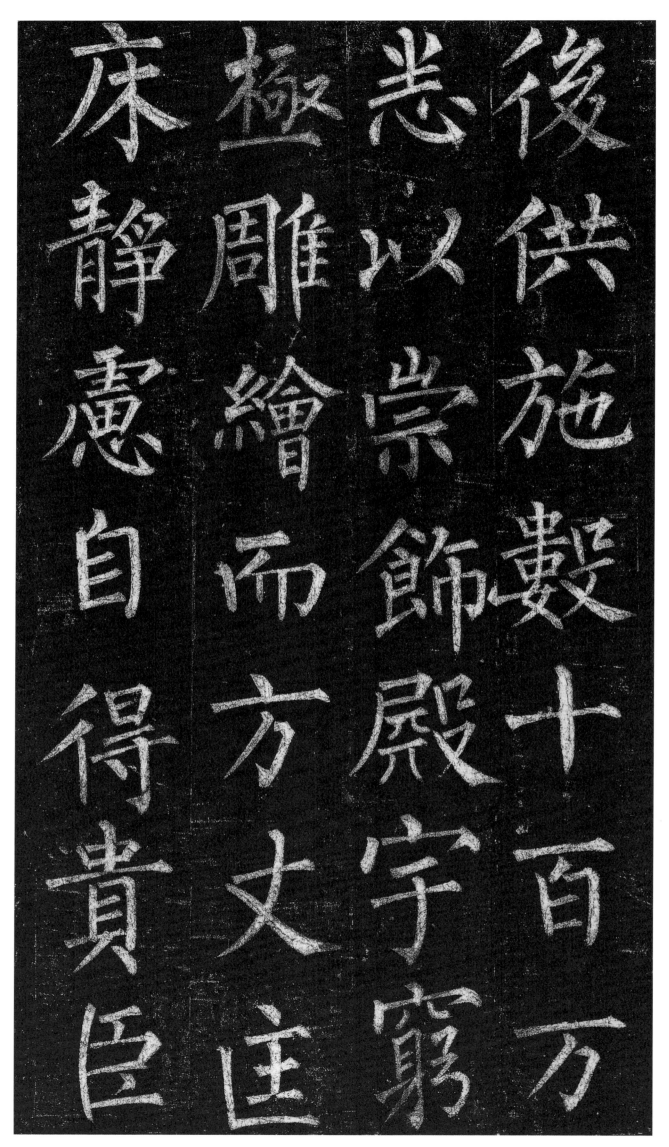

後供施數十百萬悉以崇飾殿宇窮極雕繪而方丈匡床靜慮自得貴臣

盛族。皆所依慕。豪侠工贾。莫不瞻向。荐金宝以致（诚）。（仰）端严而礼足。日有

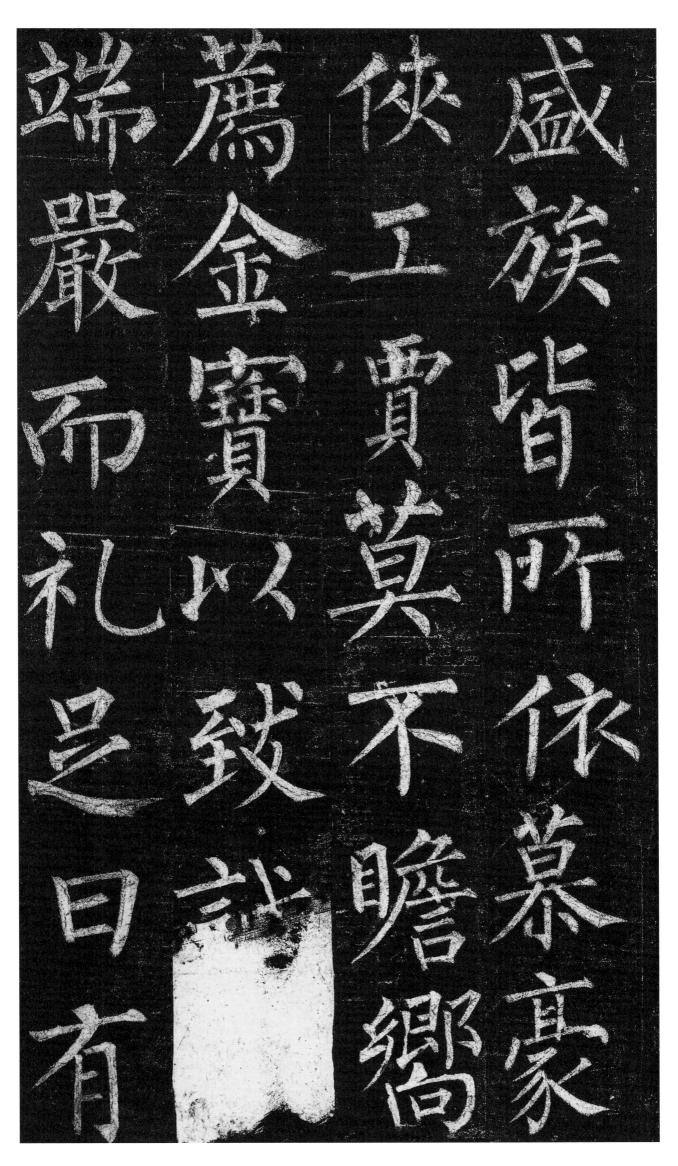

盛族皆所依慕豪

侠工贾莫不瞻向

荐金宝以致

端严而礼足日有

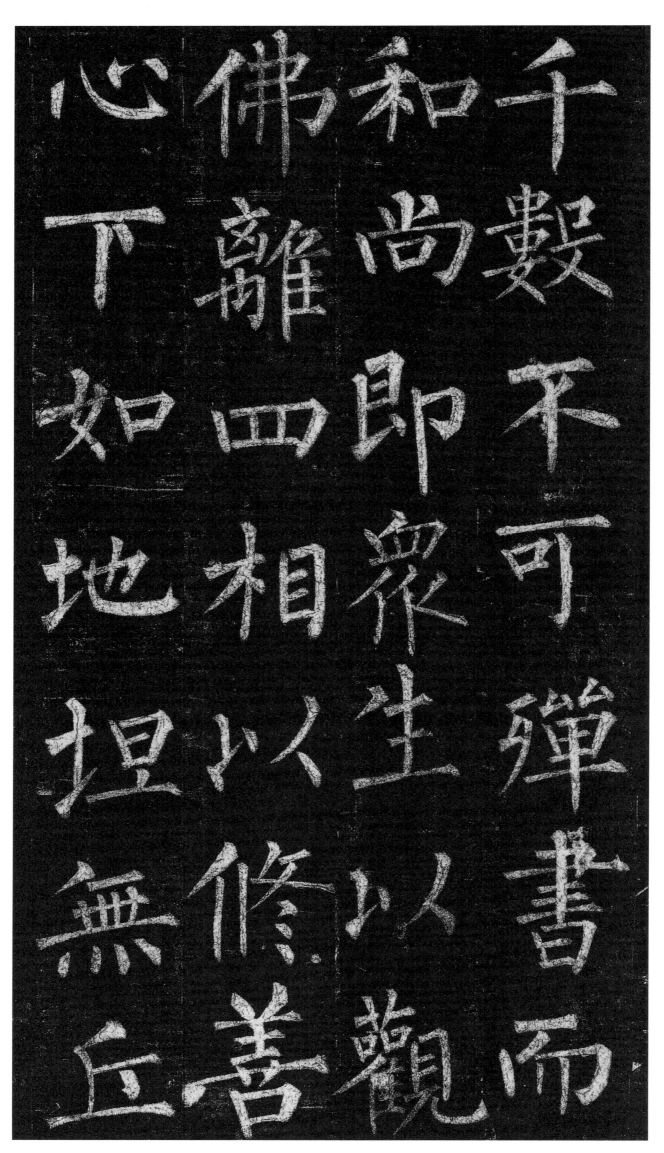

心下如地坦无丘 佛離四相以修善 和尚即眾生以觀 千毄不可殫書而

陵。王公輿台。皆以诚接。议者以为。成就常（不）轻行者。唯和尚而已。夫将欲

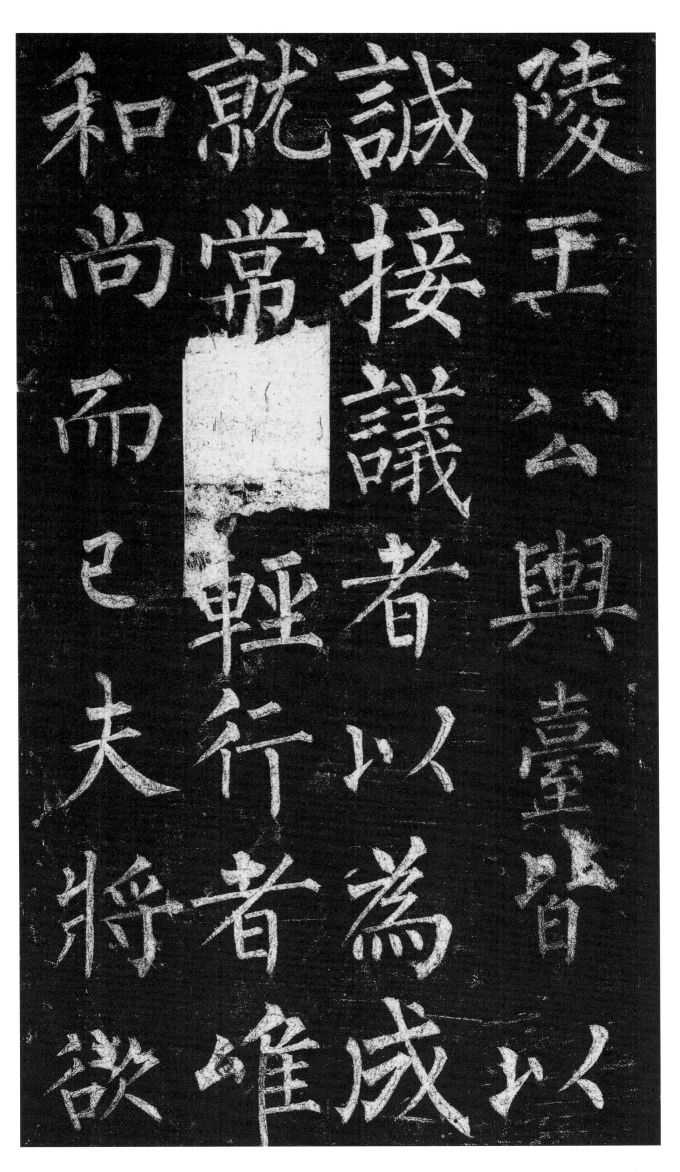

陵王公與臺皆以

誠接議者以為

就常□輕行者唯

和尚而已夫將欲

駕橫海之大航。拯迷途於彼岸者。固必有奇功妙道歟。以開成元年六月

駕橫海之大航拯迷途於彼岸者固必有奇功妙道歟以開成元年六月

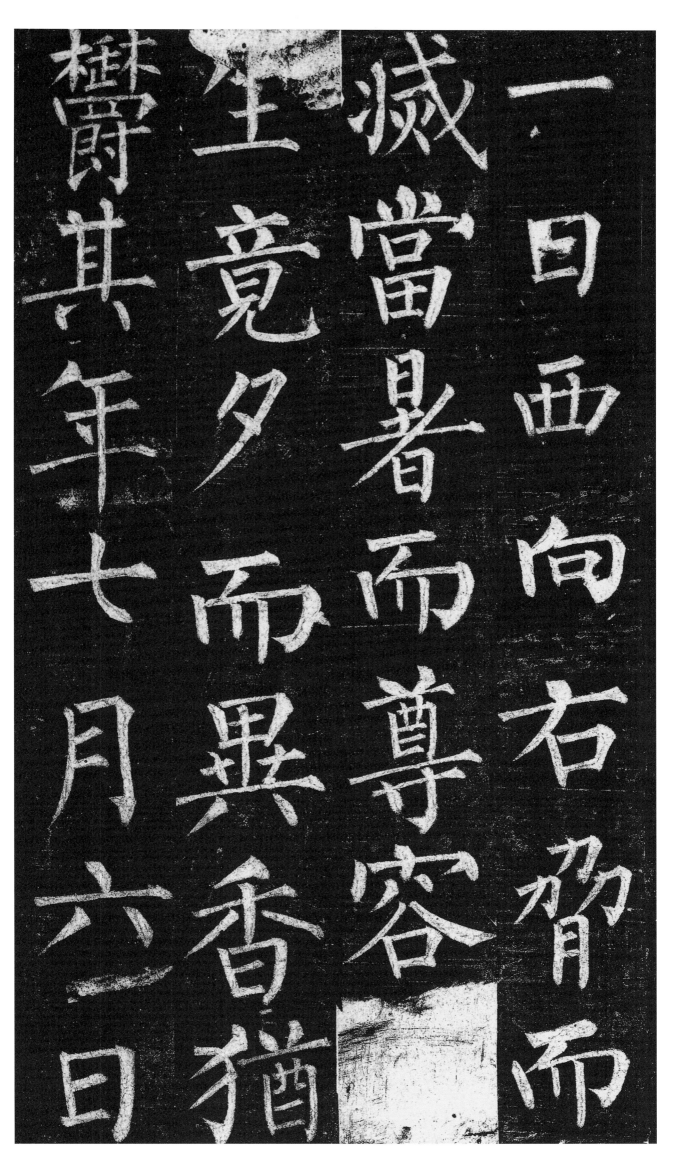

一日。西向右胁而灭。当暑而尊容（若）生。竟夕而异香犹郁。其年七月六日。

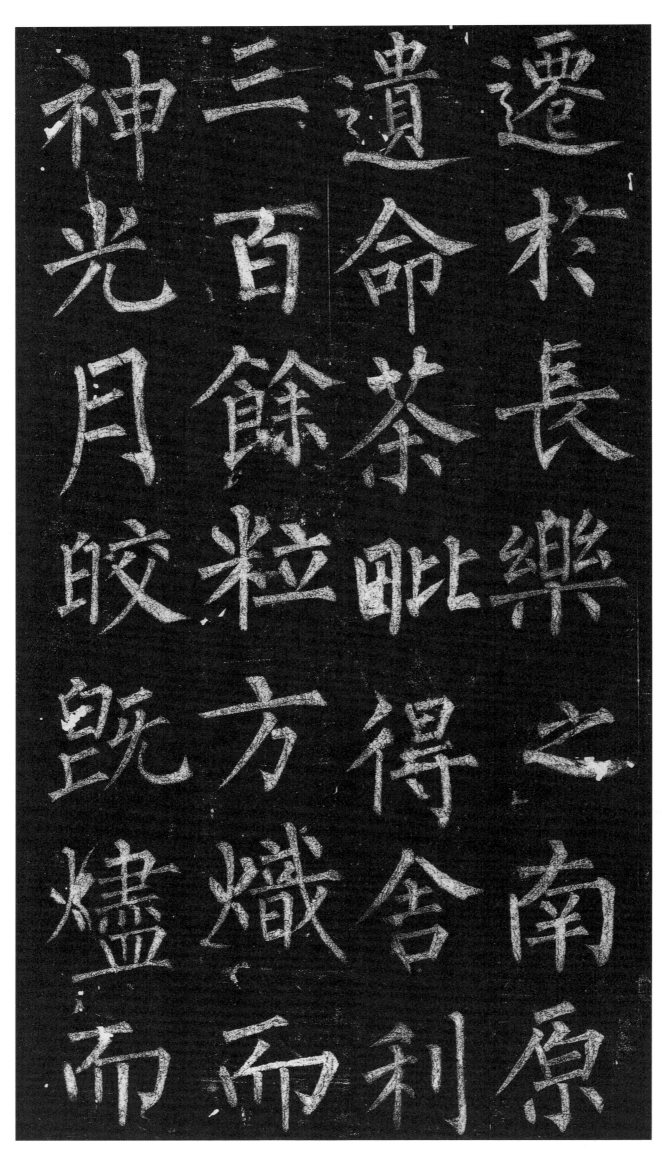

遷於長樂之南原

遺命荼毗得舍利

三百餘粒方炽熾而

神光月皎既烬爐而

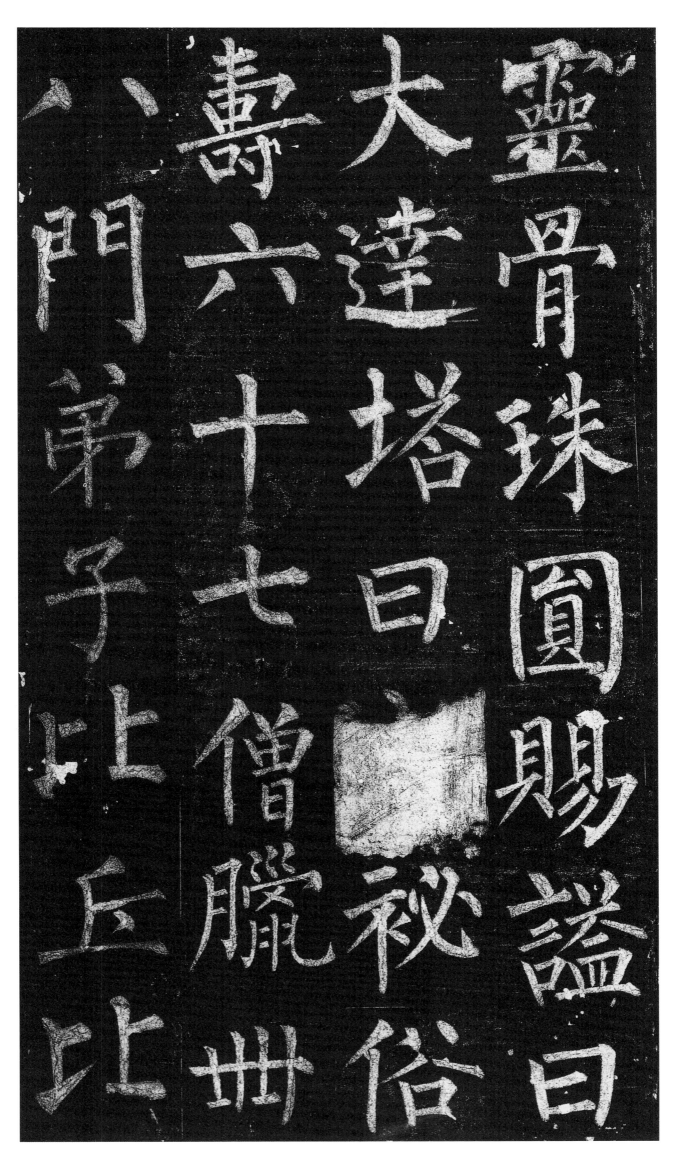

灵骨珠圆。赐谥曰大达。塔曰（玄）秘。俗寿六十七。僧腊卅八。门弟子比丘。比

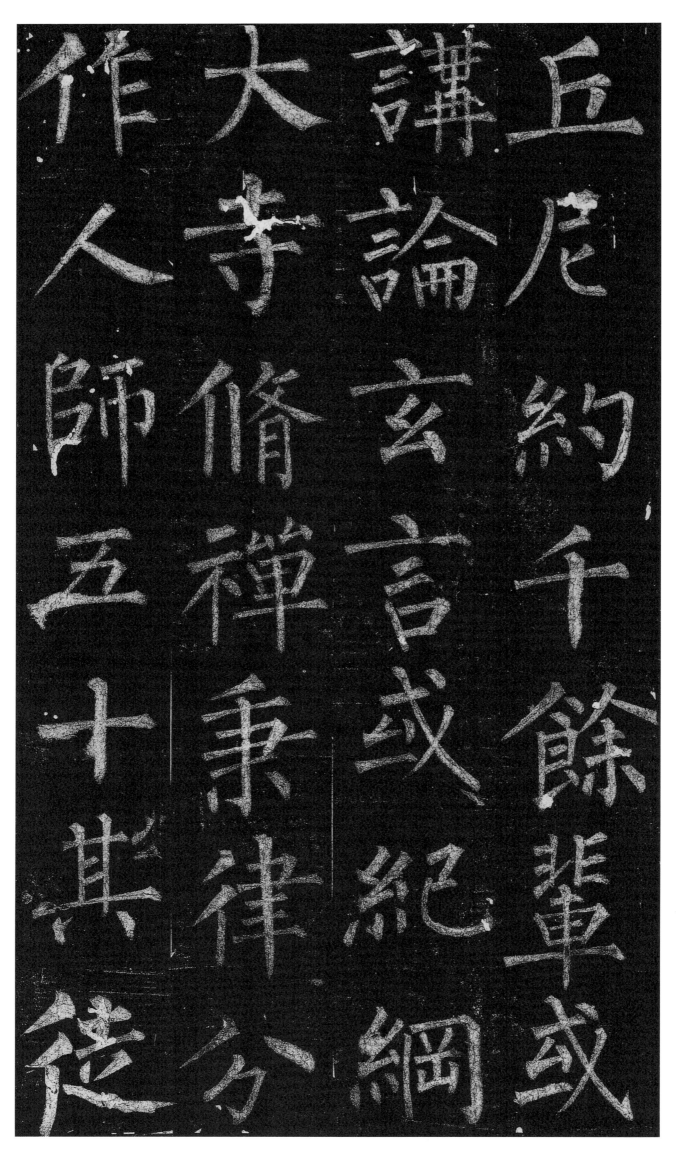

丘尼約千餘輩或
講論玄言或紀綱
大寺脩禪秉律
作人師五十其徒

皆为达者。於戏。和尚（果）出家之雄乎。不然。何至德殊祥如此其盛也。承

皆為達者於戲和尚出家之雄不然何至德殊祥如此其盛也承

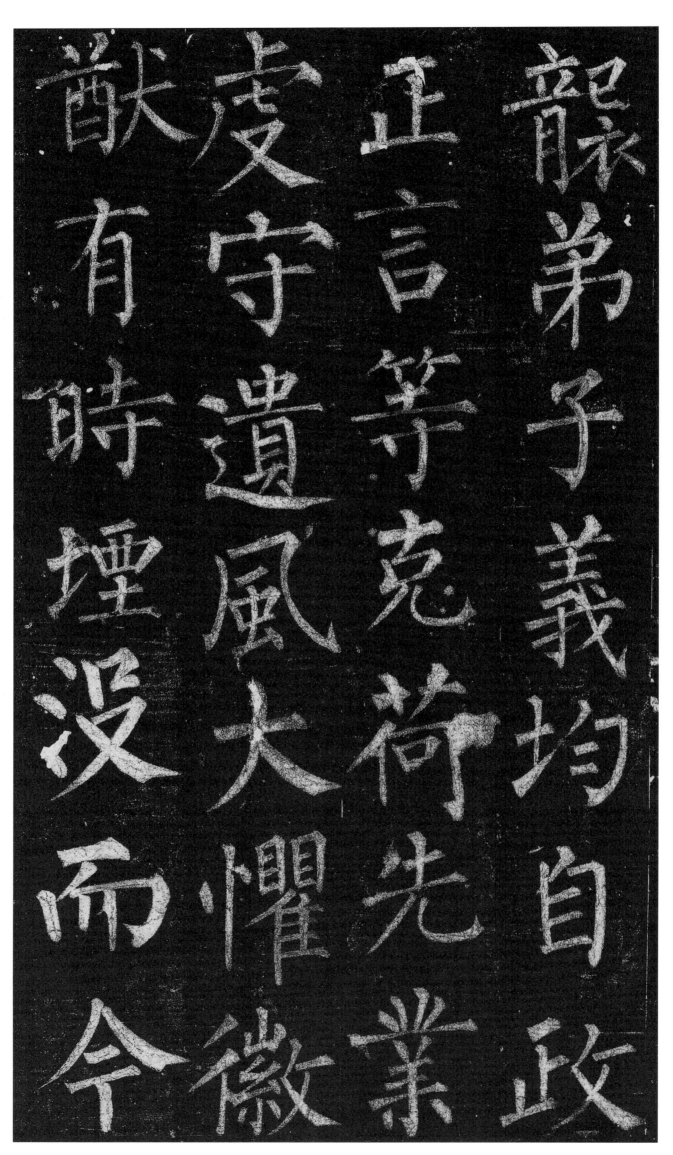

猷弟子義均自政

獣虔其言克荷先

有守言等荷業

時遺克先徽

堙風荷

没大先業

而大懼

今徽

政

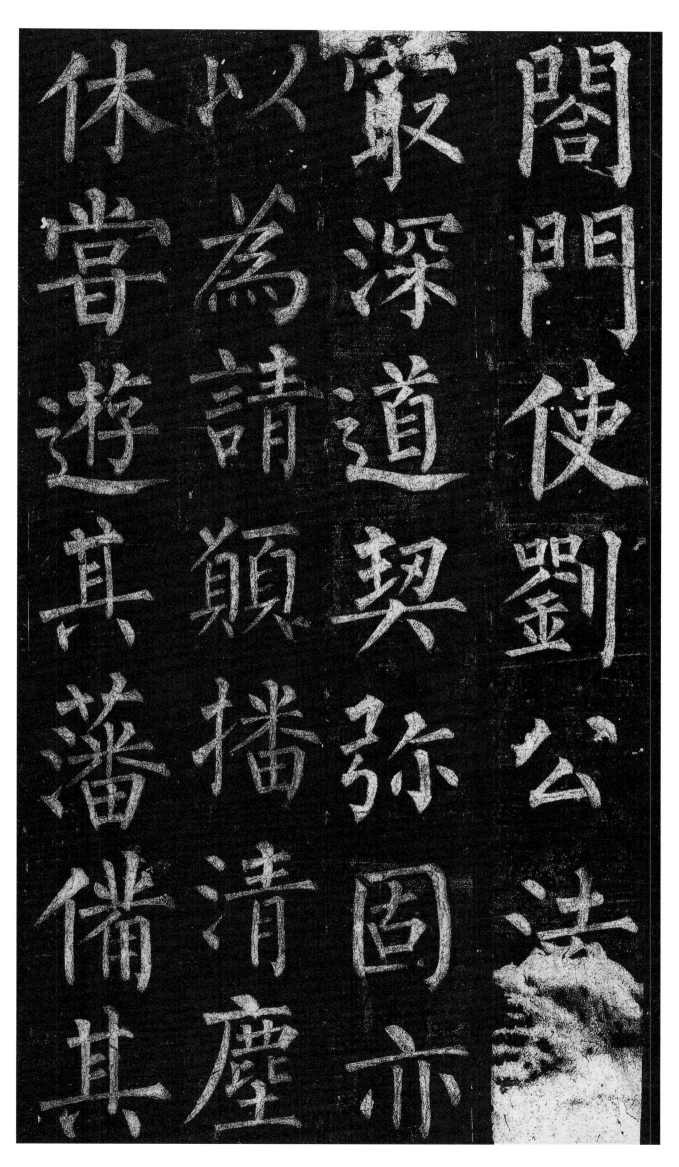

阁门使刘公。法（缘）最深。道契弥固。亦以为请。愿播清尘。休尝游其藩。备其

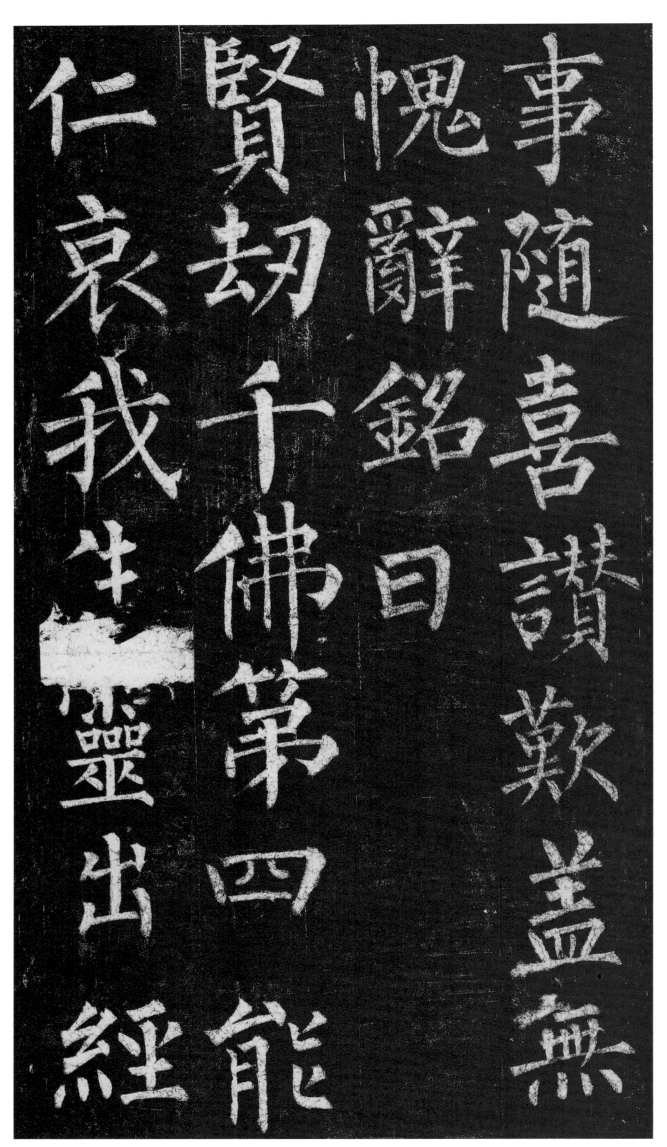

事。随喜赞叹。盖无愧辞。铭曰。贤劫千佛。第四能仁。哀我生灵。出经

仁哀我生□靈出經

賢劫千佛第四能

愧辭銘曰

事隨喜讚歎盖無

46

破尘。教网高张。孰辩孰分。有大法师。如从亲闻。经律论藏。戒定慧学。深

破
尘
教
網
高
張
孰

辯
孰
分
有
大
法

師
如
從
親
聞
經
律

論
藏
戒
定
慧
學
深

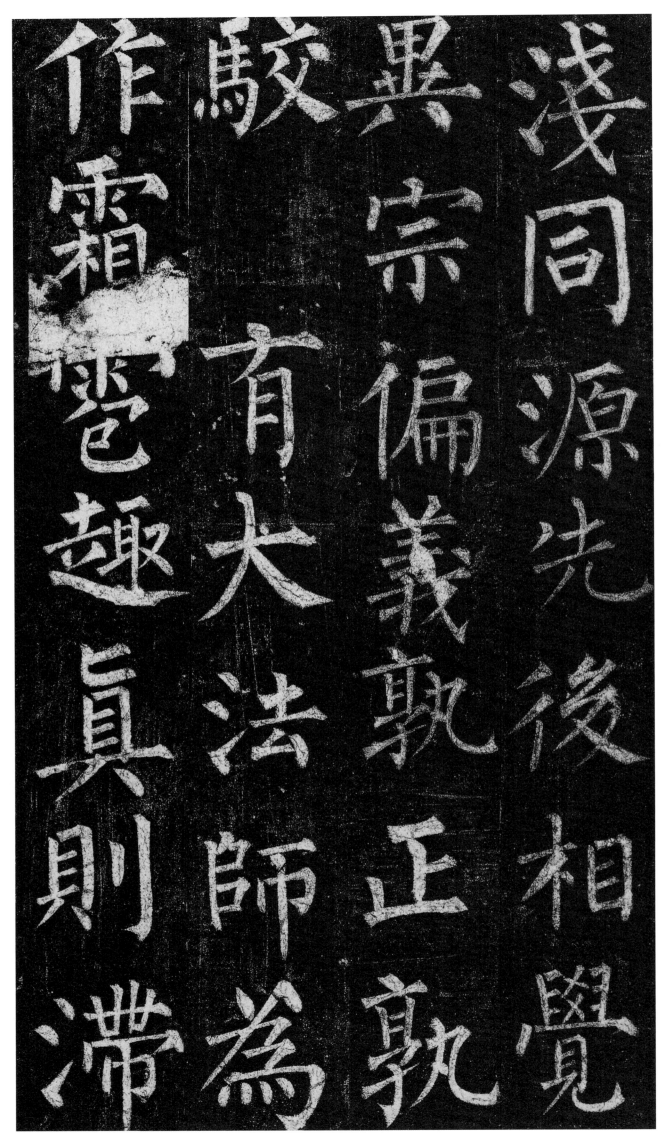

浅同源先后相觉异宗偏义执正执驳有大法师为作霜雹趣真则滞

涉俗则流。象狂猿轻。钩槛莫收。梐制刀断。尚生疮疣。有大法师。绝念而

涉俗則流象狂猿輕鈎
檻莫收梐制刀斷尚生
疮疣有大法師絕念而

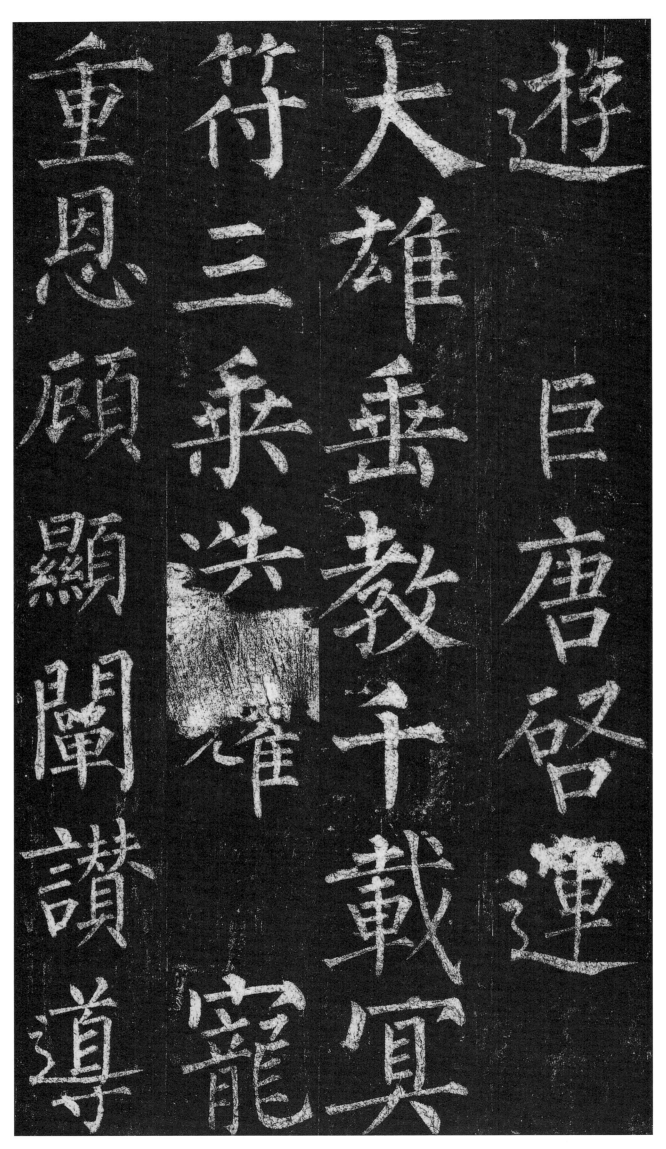

游。巨唐启运。大雄垂教。千载冥符。三乘迭耀。宠重恩顾。显阐赞导。

重恩顾顯闡讚導　符三乘迭耀　大雄垂教千載冥　遊巨唐啓運

有大法
師逢時感
空空門正
方開峥嶸
旦而摧水
月鏡像

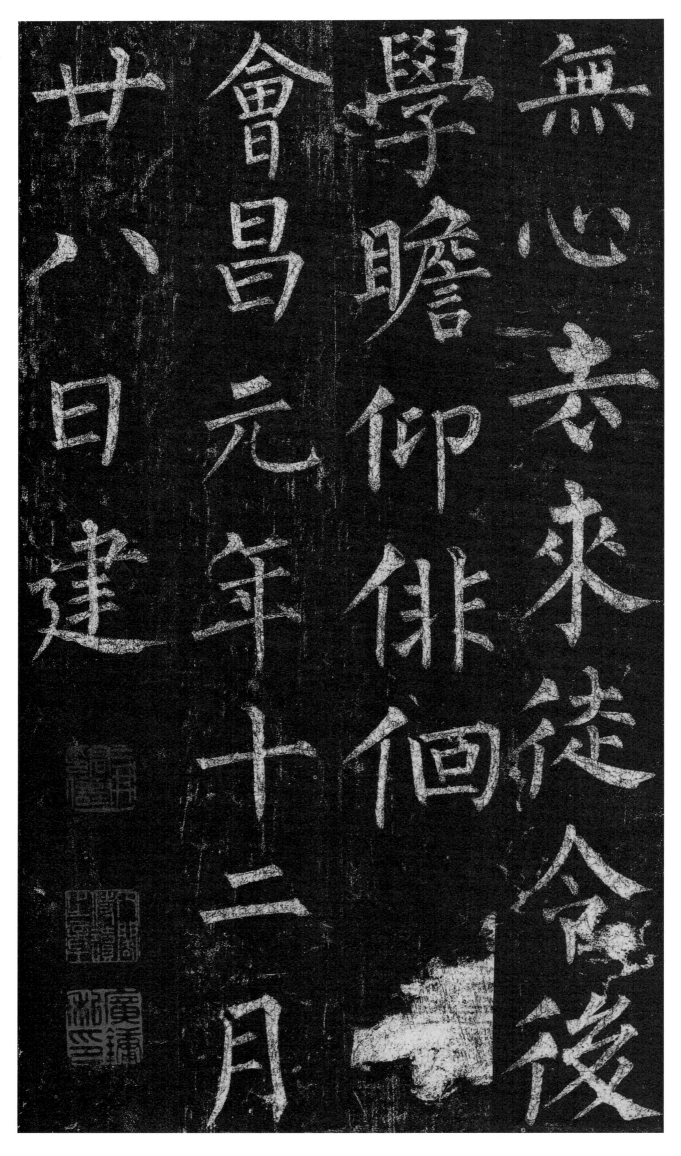

无心去来。徒令后学。瞻仰徘徊。会昌元年十二月廿八日建。

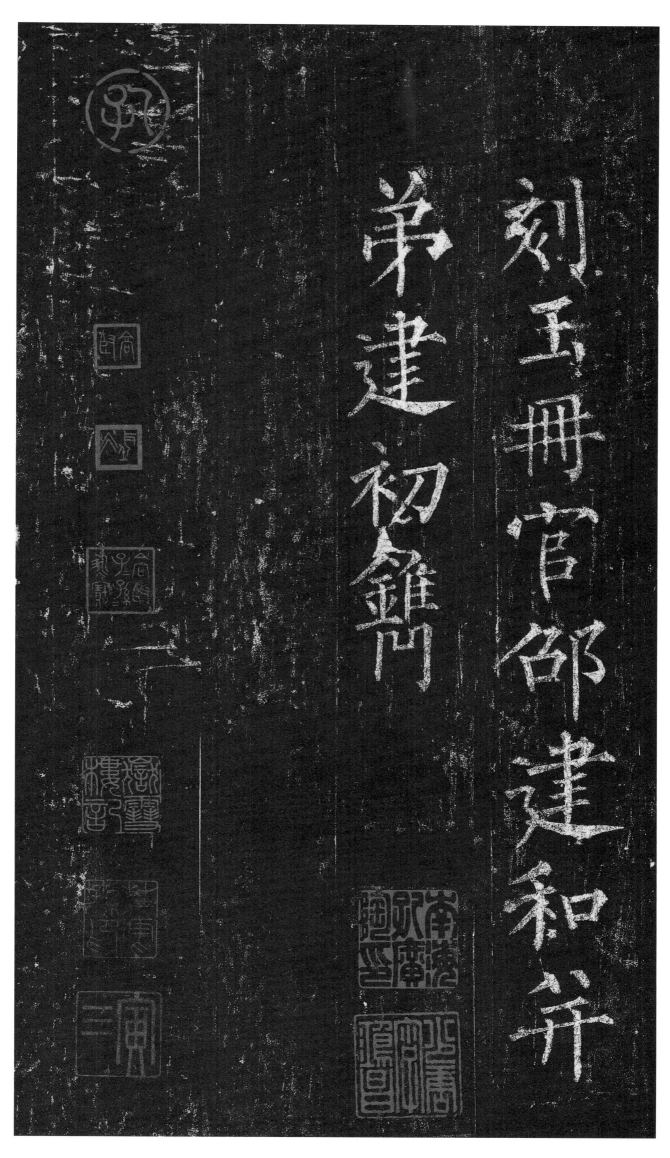

刻玉册官邵建和并弟建初镌門

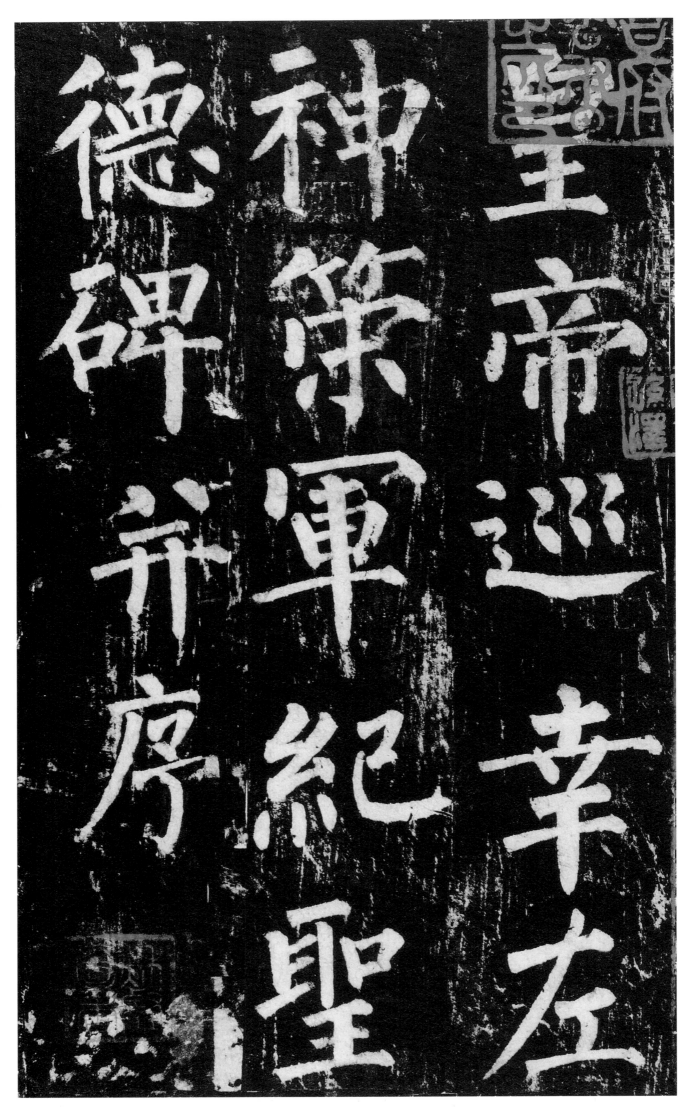

皇帝巡幸左

神策军纪

聖

德碑并序

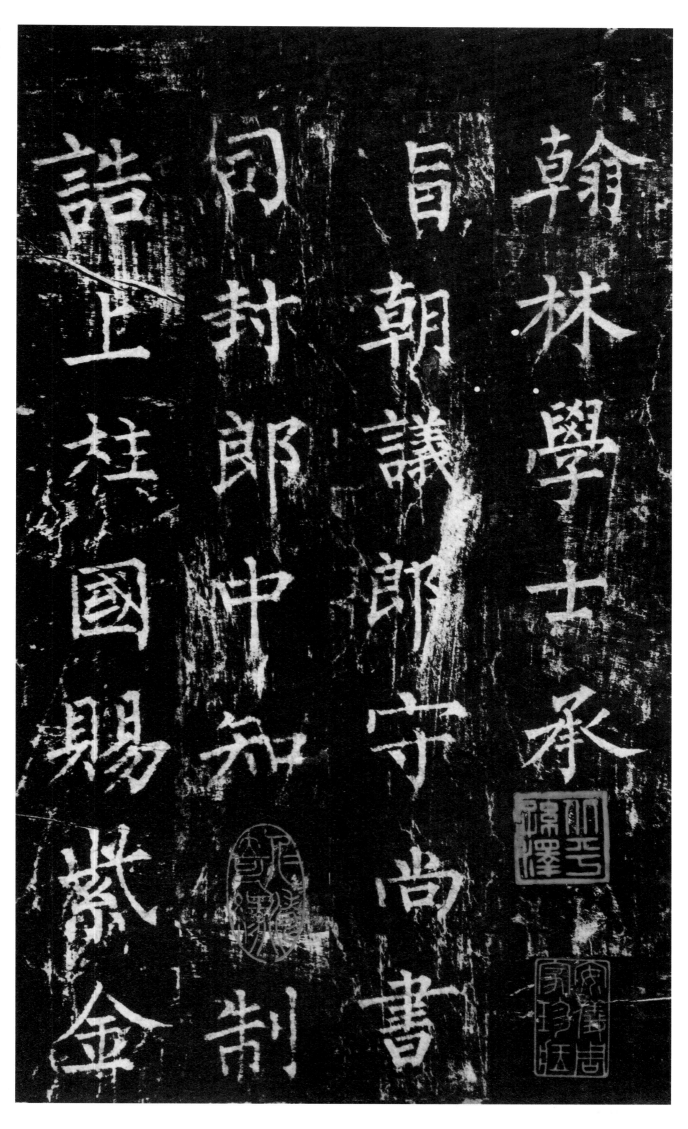

翰林学士承旨。朝议郎。守尚书司封郎中。知制诰。上柱国。赐紫金

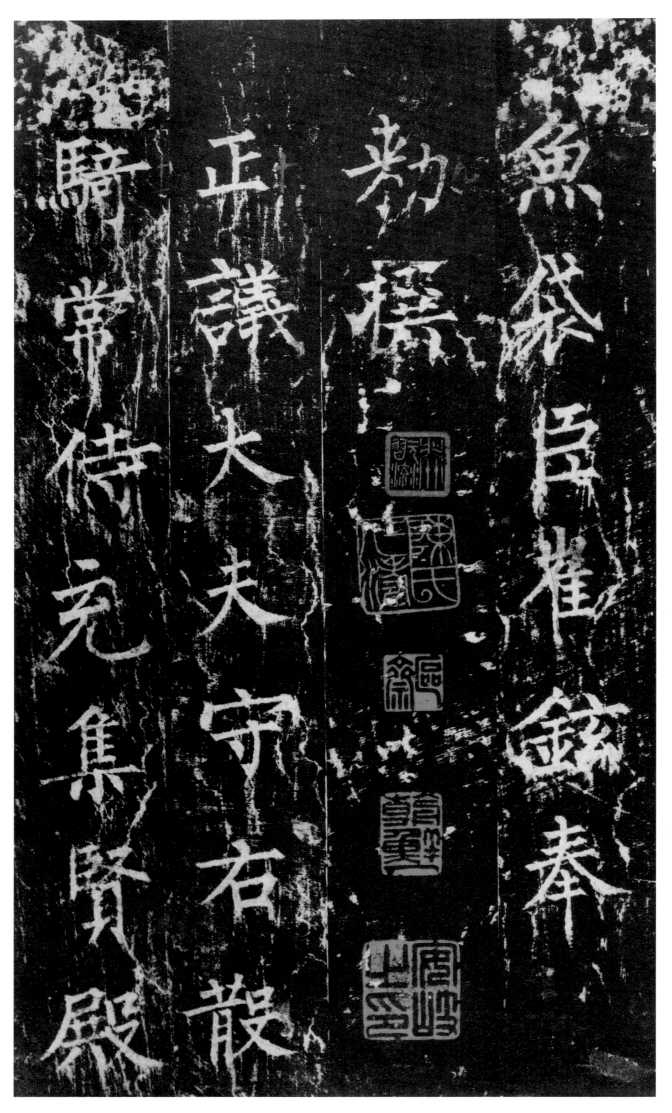

鱼袋。臣崔铉奉敕撰。正议大夫。守右散骑常侍。充集贤殿

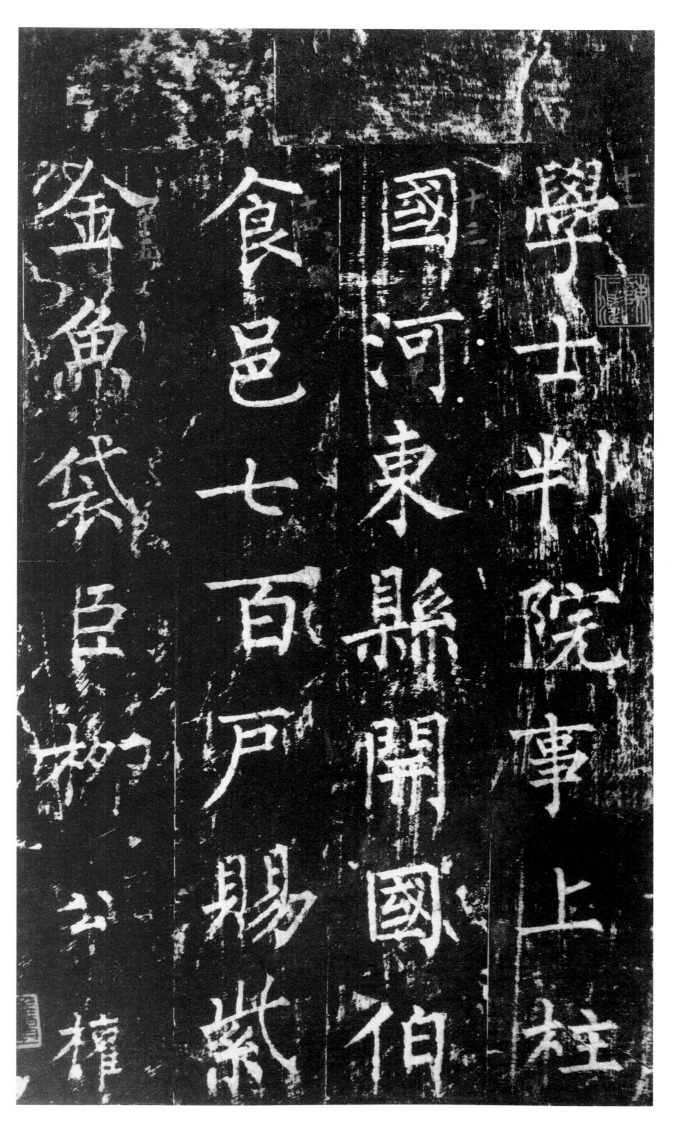

学士。判院事。上柱国。河东县开国伯。食邑七百户。赐紫金鱼袋。臣柳公权

學士判院事上柱
國河東縣開國伯
食邑七百戸賜紫
金魚袋臣柳公權

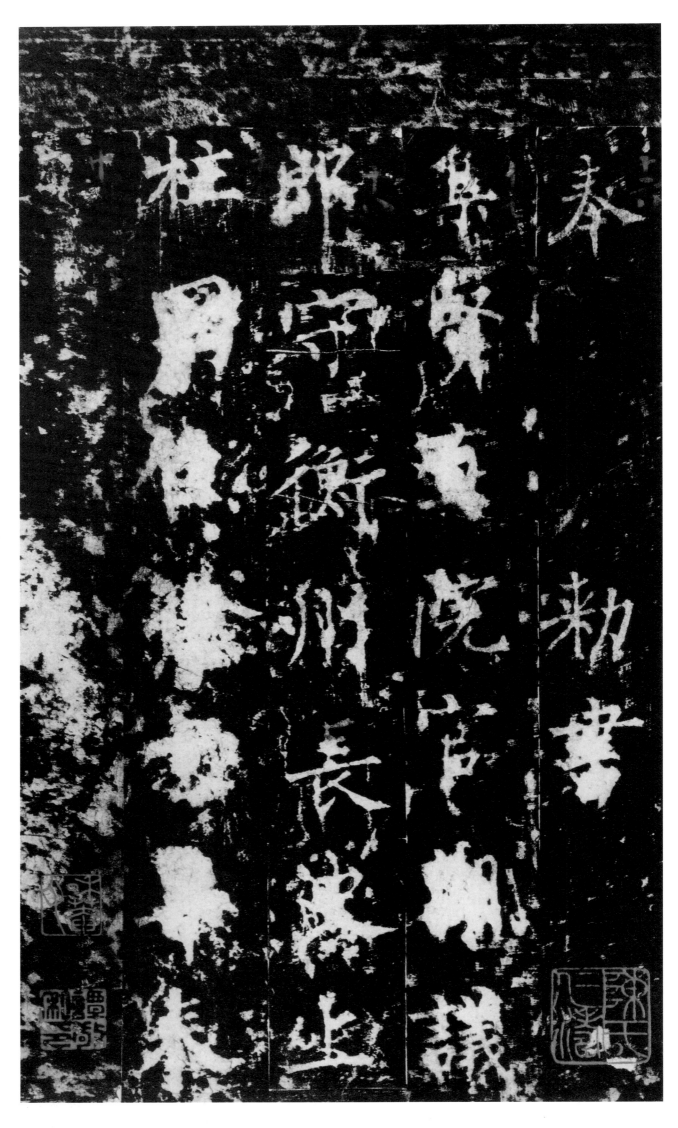

奉敕书。集贤直院官。朝议郎。守衡州长史。上柱国。臣徐方平奉敕篆额。

柱 郎 集 奉
　 守 贤 　
　 宅 院 　
　 衡 官 敕
　 州 长 书
　 　 史 议

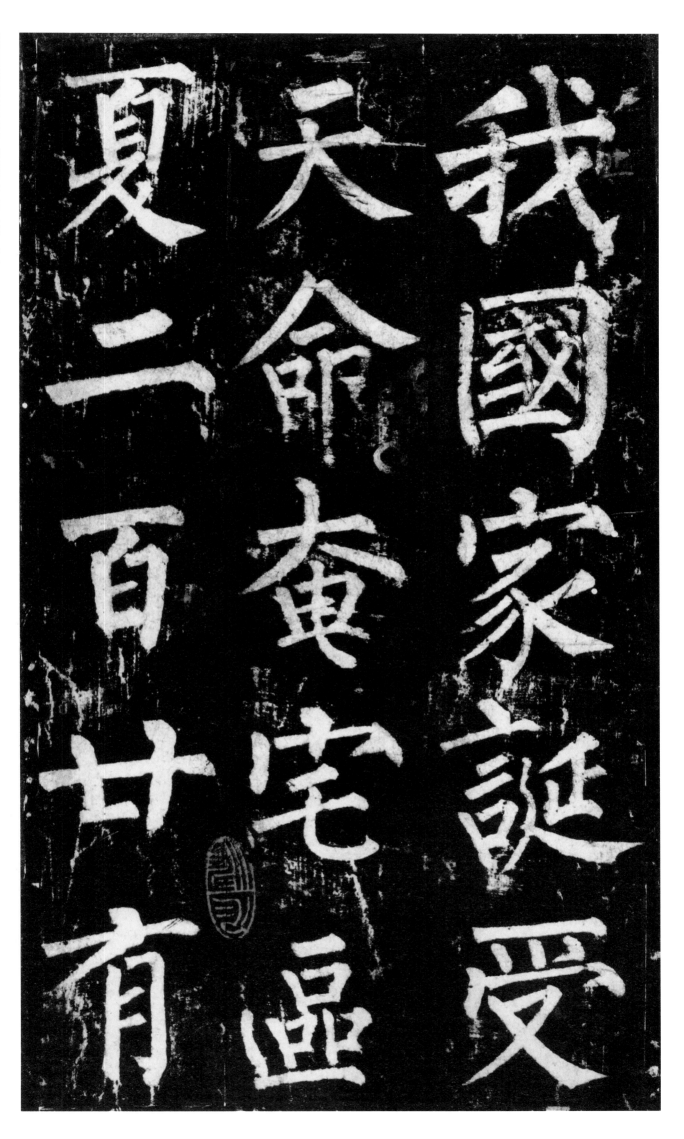

我国家诞受天命。奄宅区夏。二百廿有

59

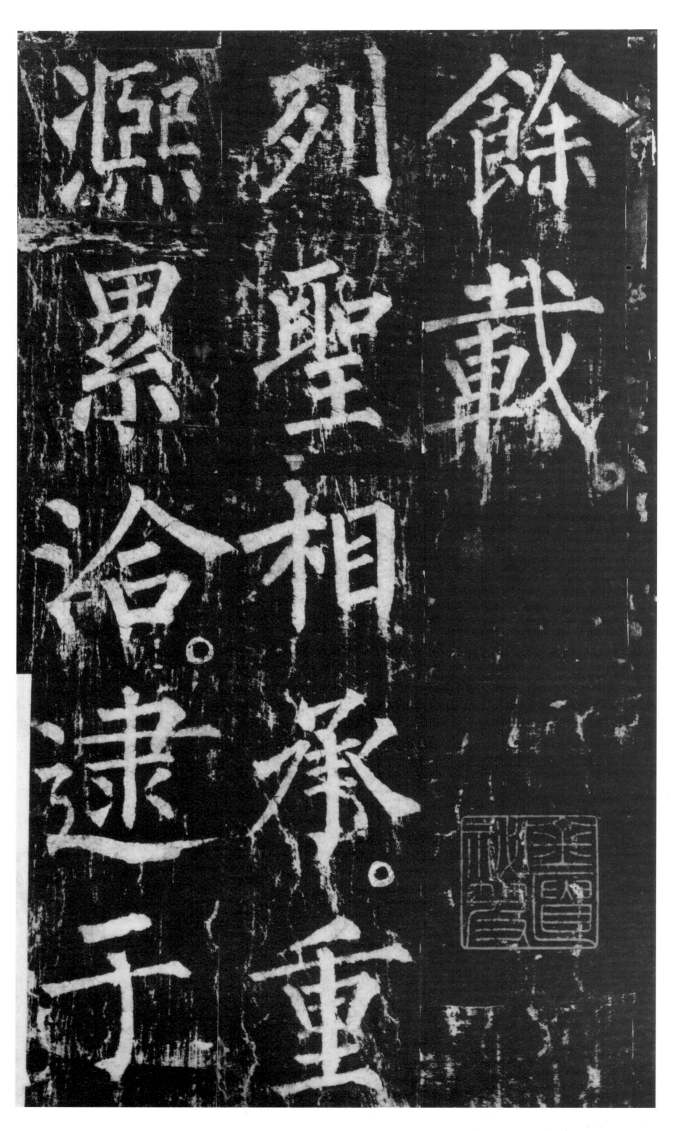

余载。列圣相承。重熙累洽。逮于

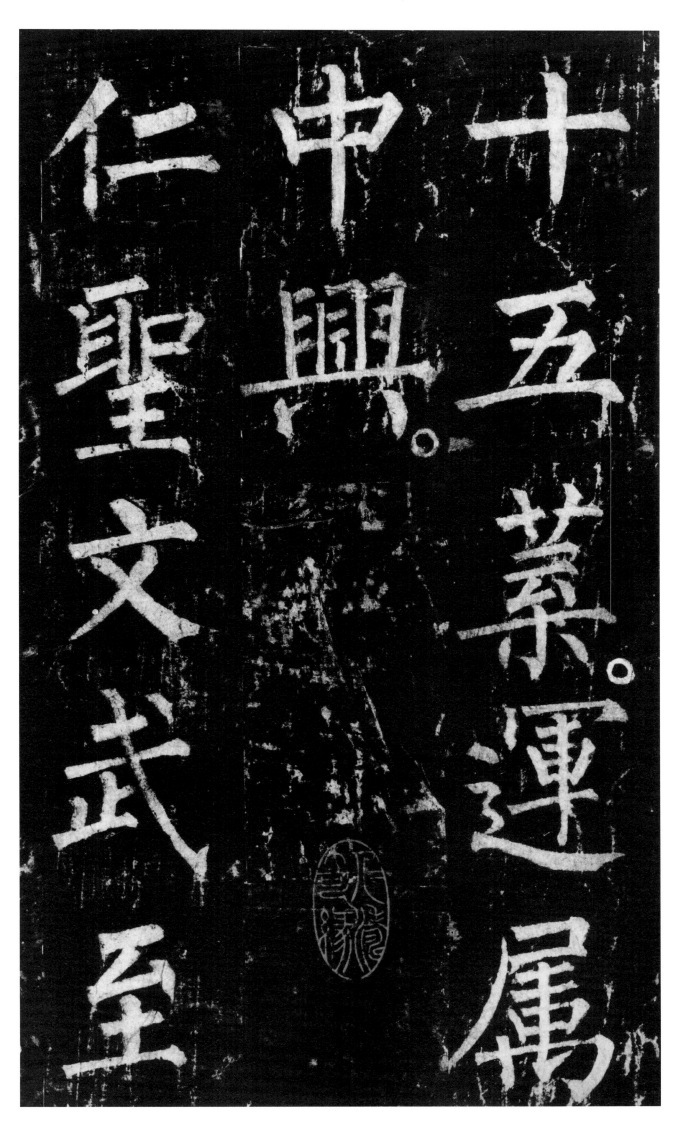

卅五叶運屬中興。仁聖文武至

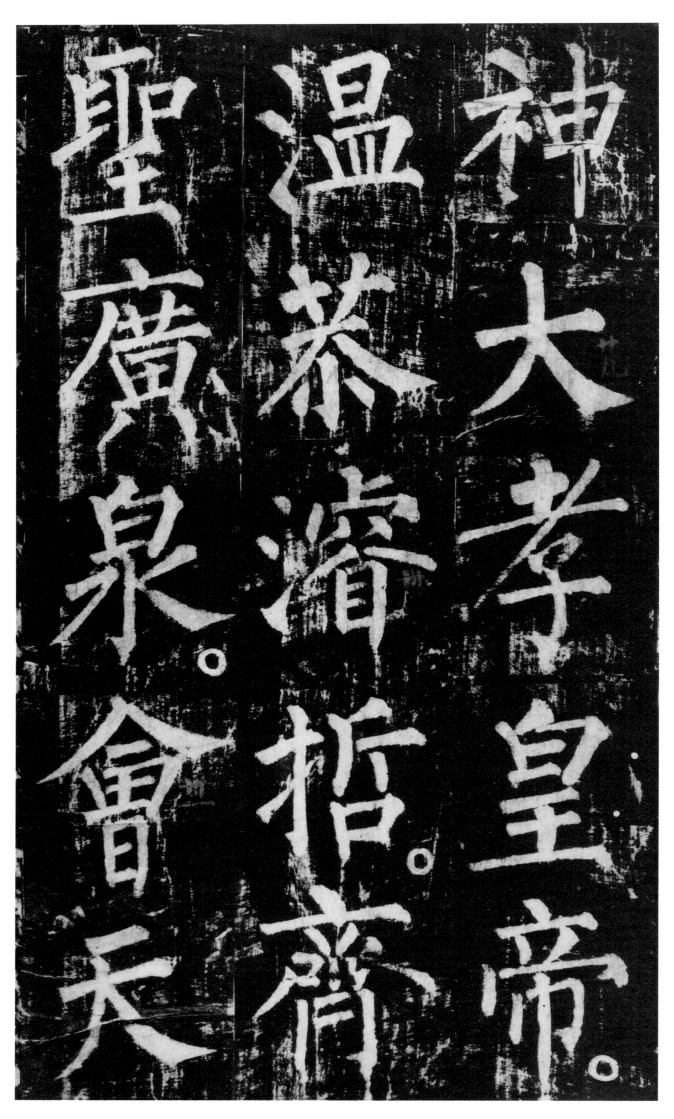

地之昌期。集讴歌于颍邸。由至公而光

地之昌期。集
讴歌于颍邸。
由至公而光

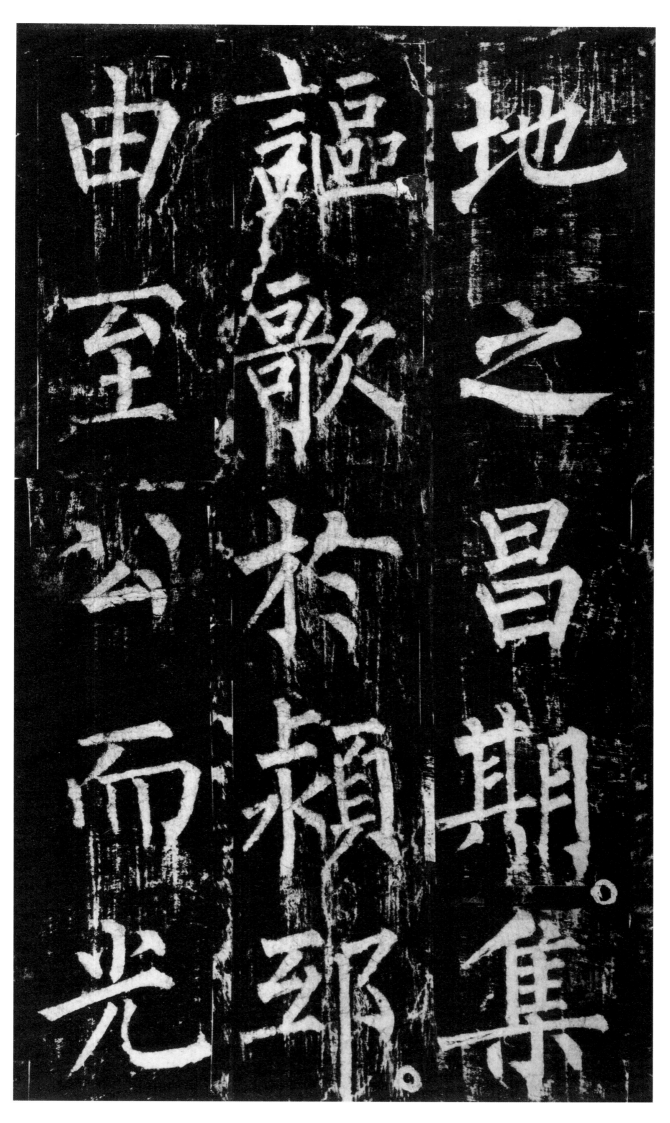

63

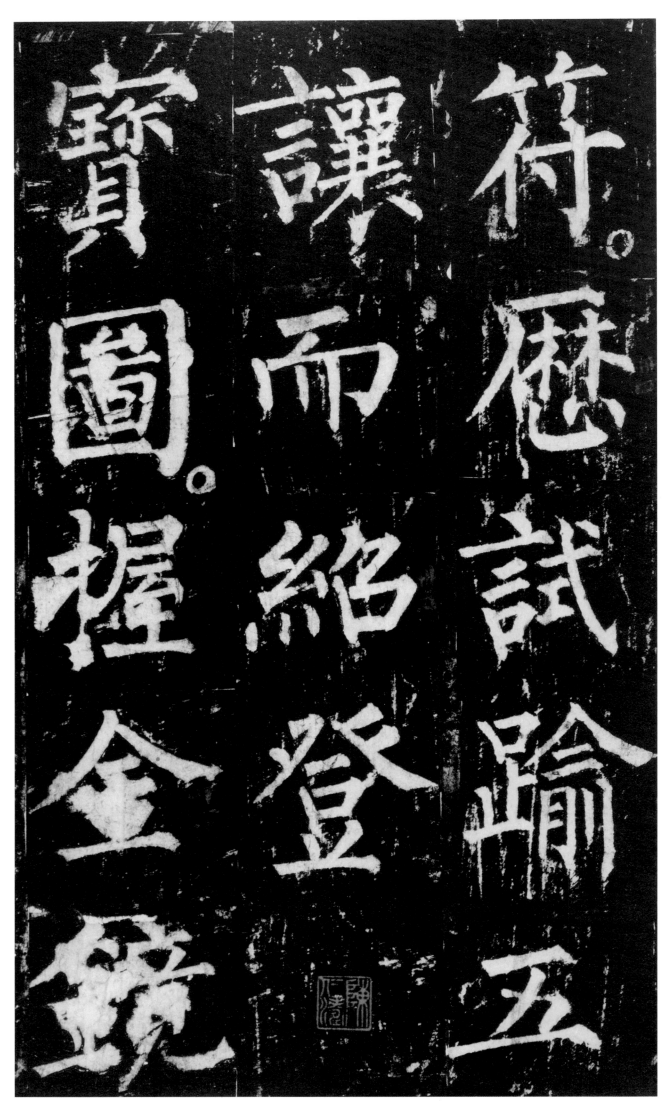

符历试。逾五让而绍登宝图。握金镜

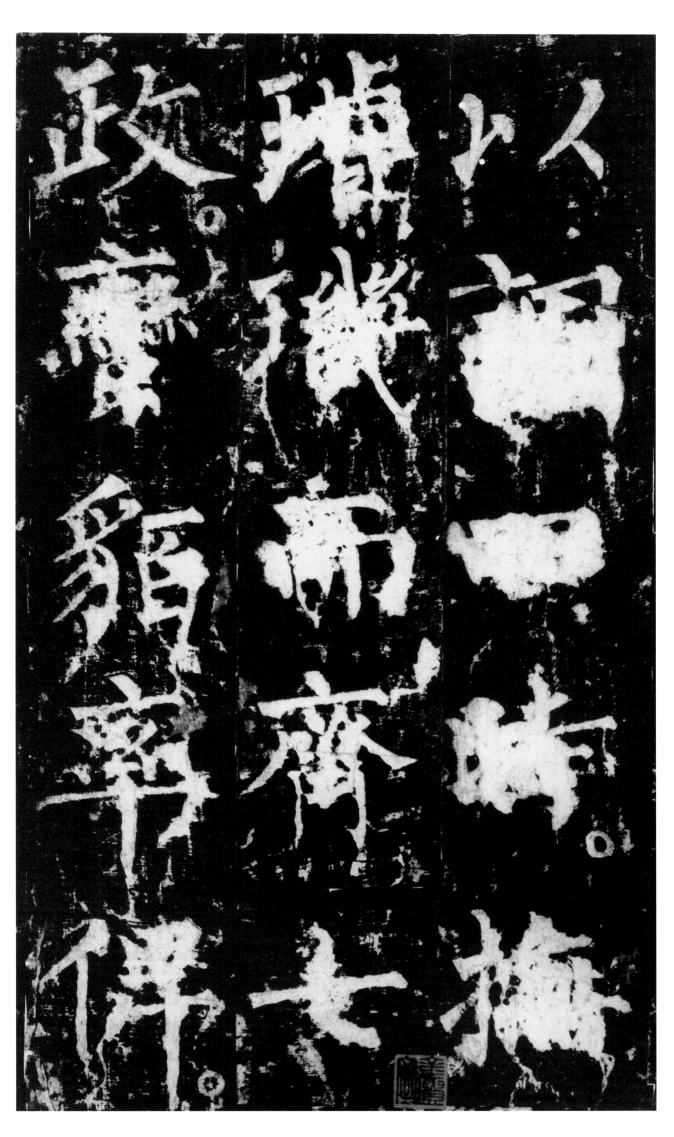

以调四时。抚璇玑而齐七政。蛮貊率俾。

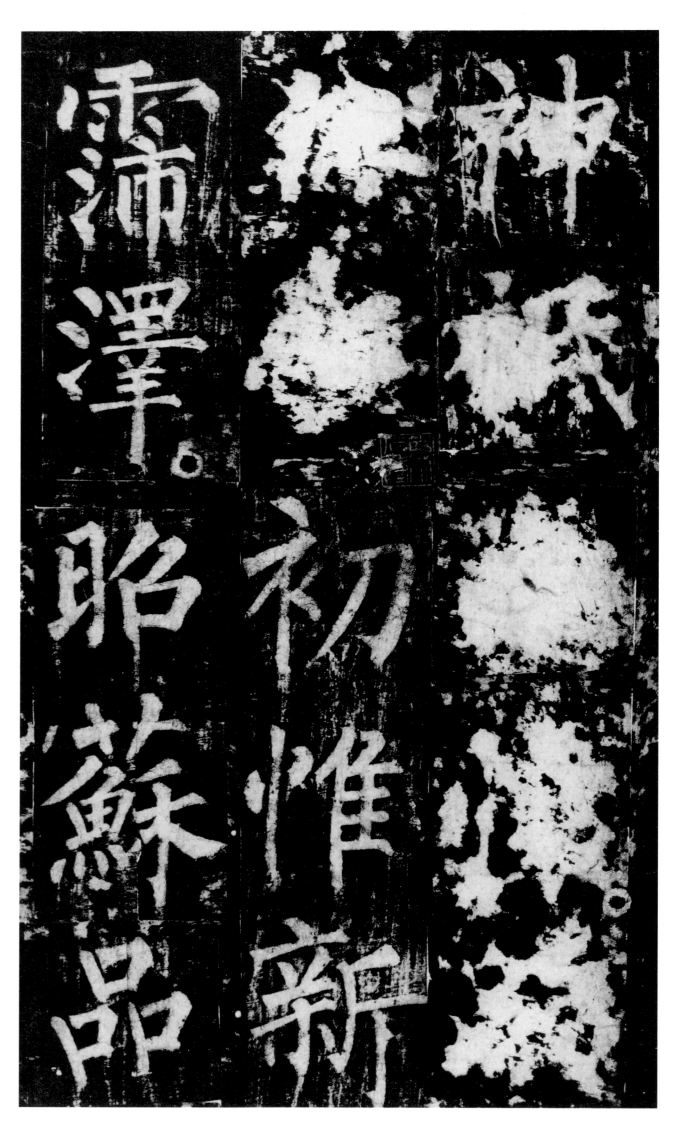

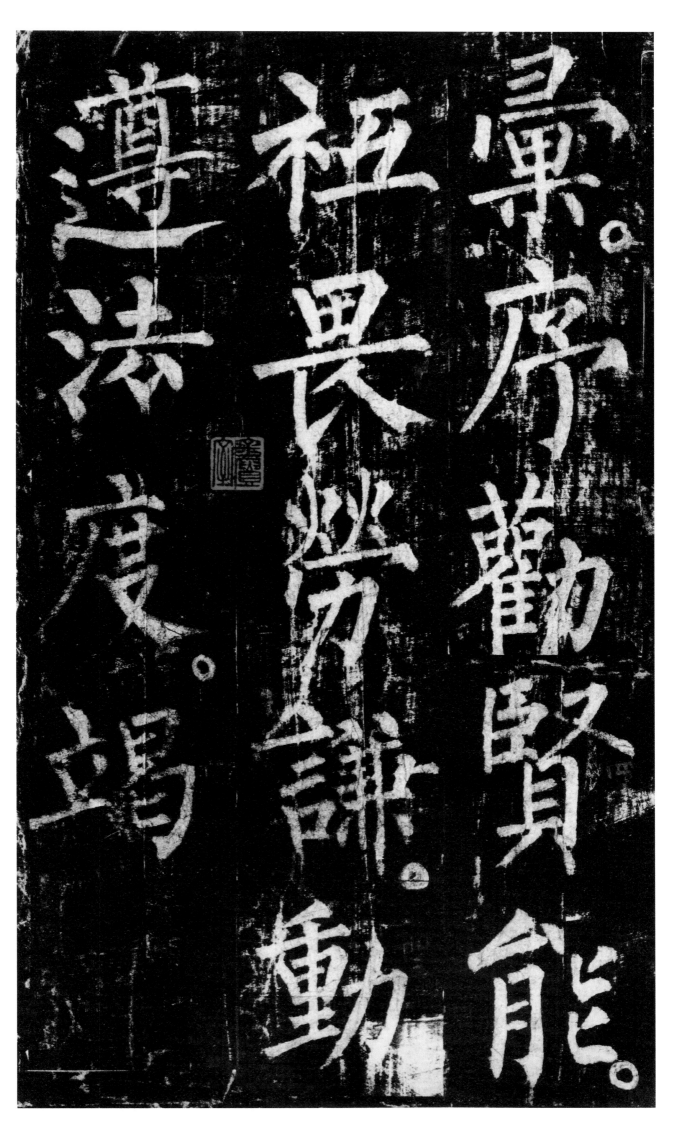

汇。序劝贤能。祗畏劳谦。动遵法度。竭

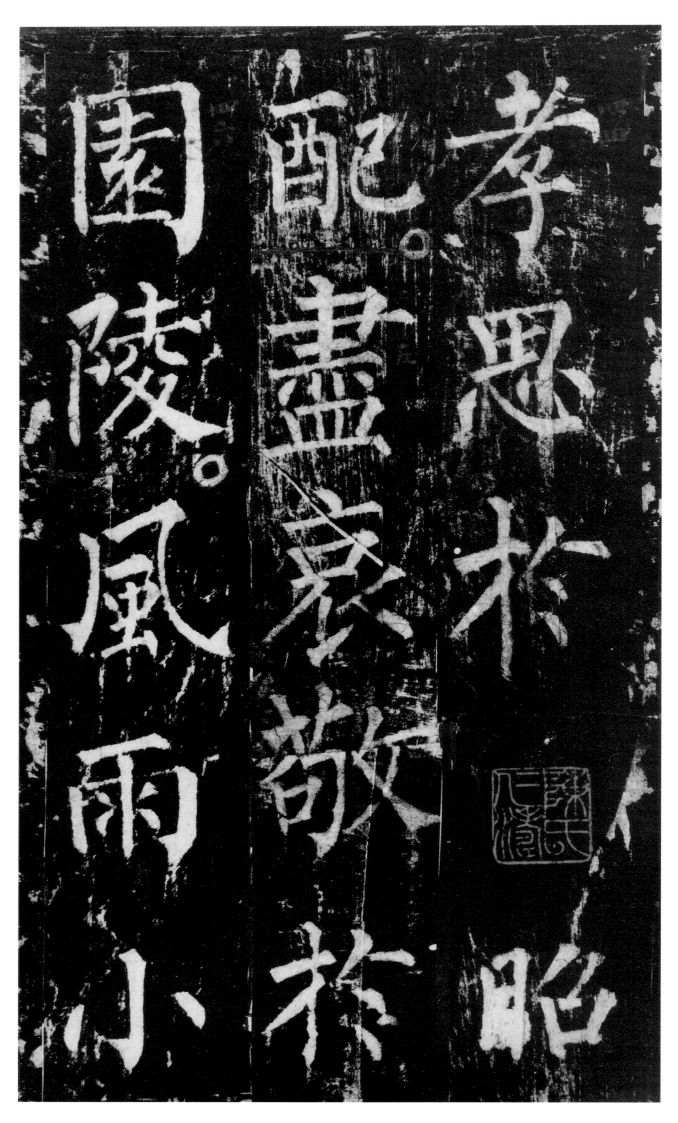

孝思于昭配。尽哀敬于园陵。风雨小

愍。虔心以申乎祈祷。虫螟未息。辍食

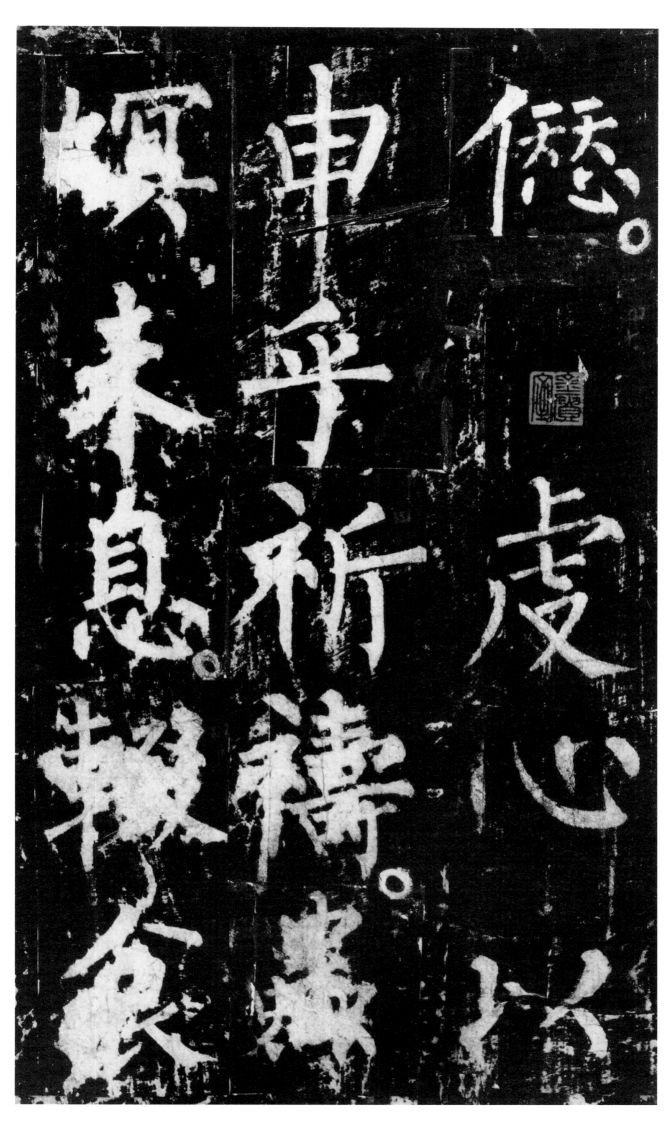

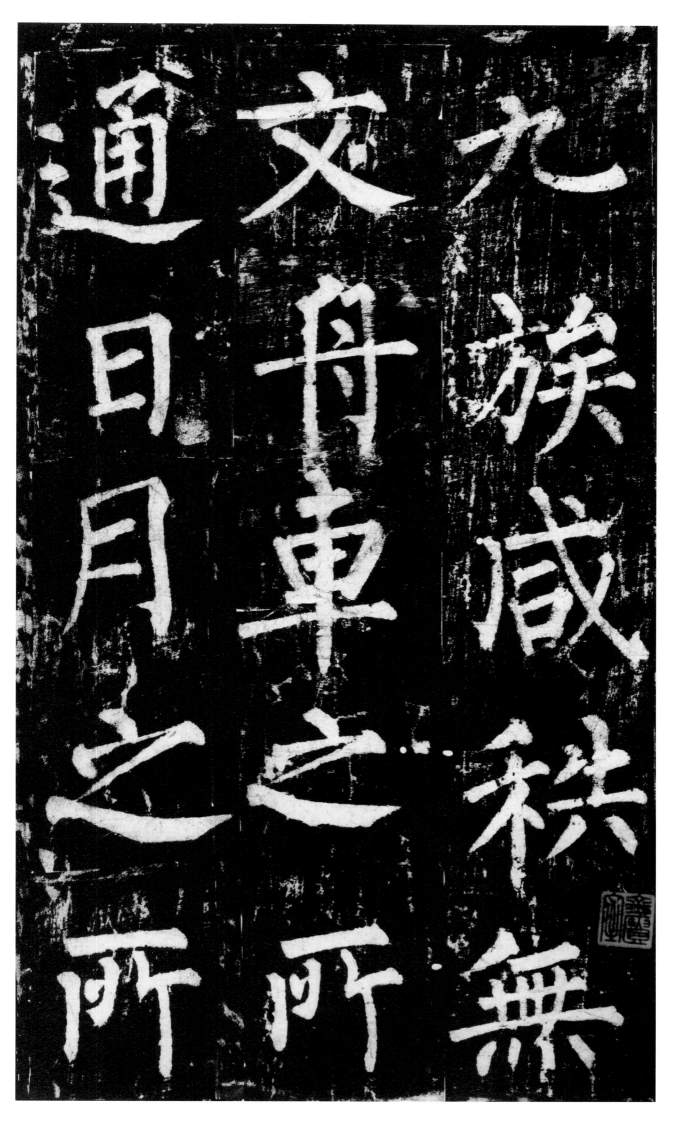

九族。咸秩无文。舟车之所通。日月之所

九族咸秩無文舟車之所通日月之所

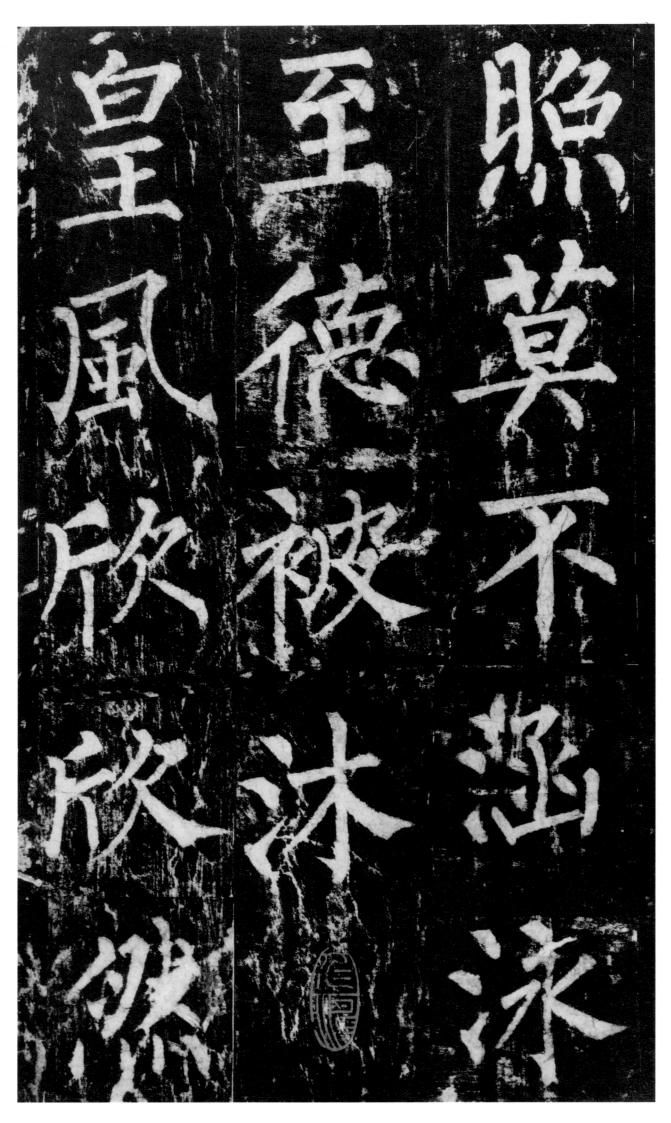

照。莫不涵泳至德。被沐皇风。欣欣然。

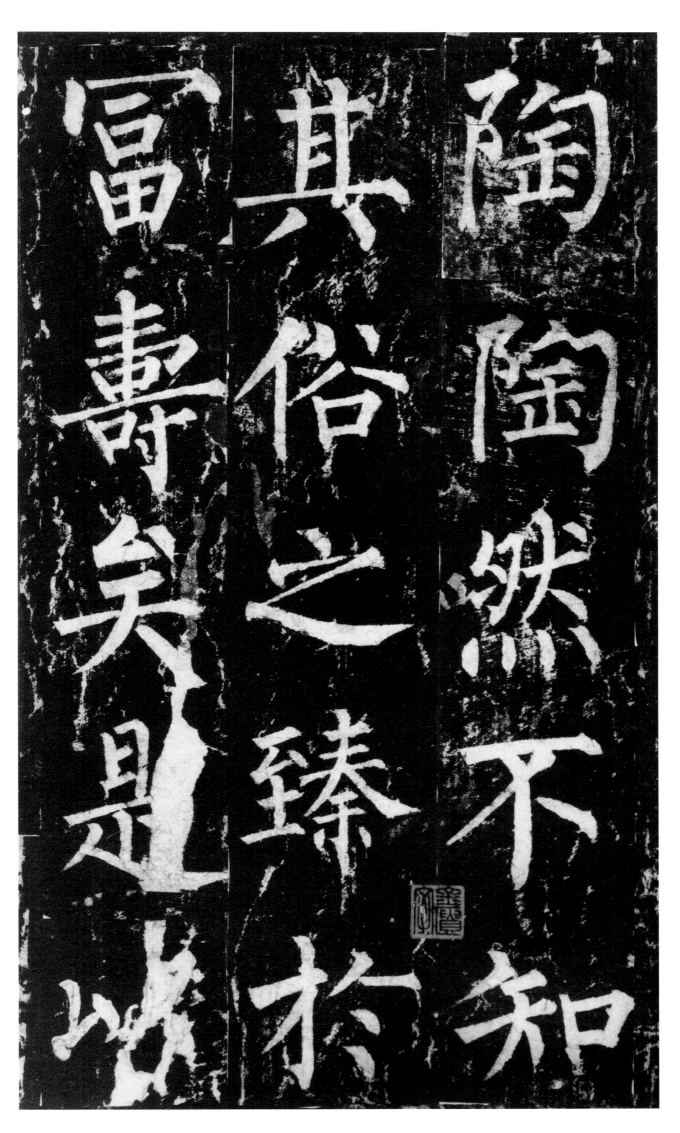

陶陶然。不知其俗之臻于富寿矣。是以

陶陶然不知

其俗之臻于

冨壽矣是以

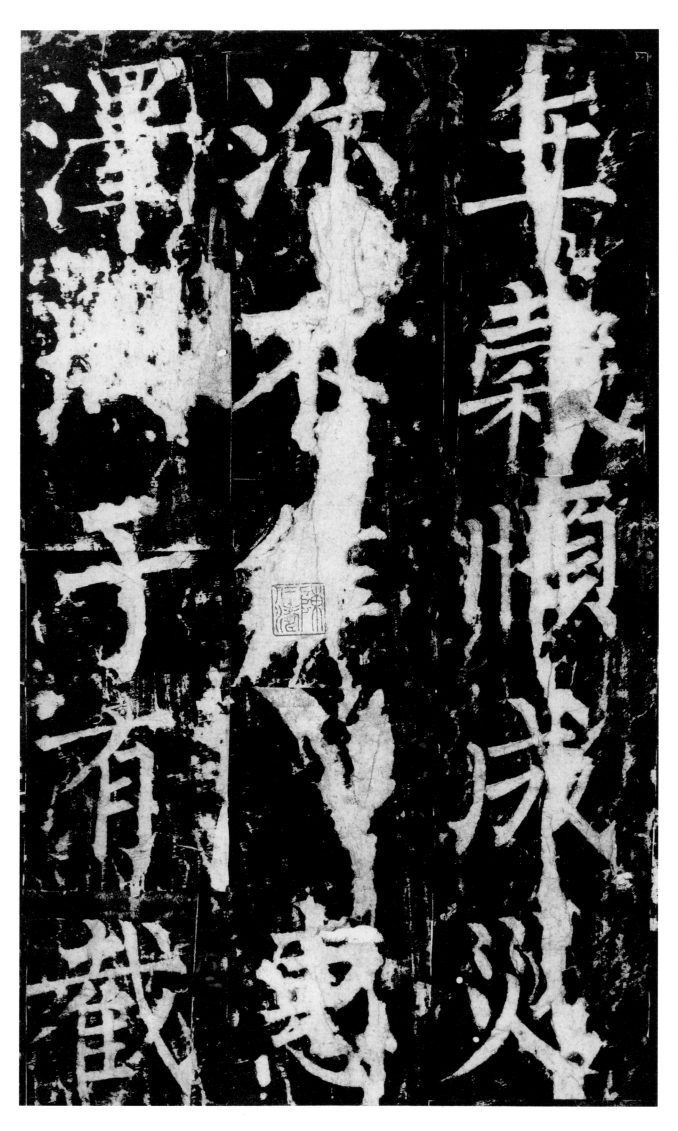

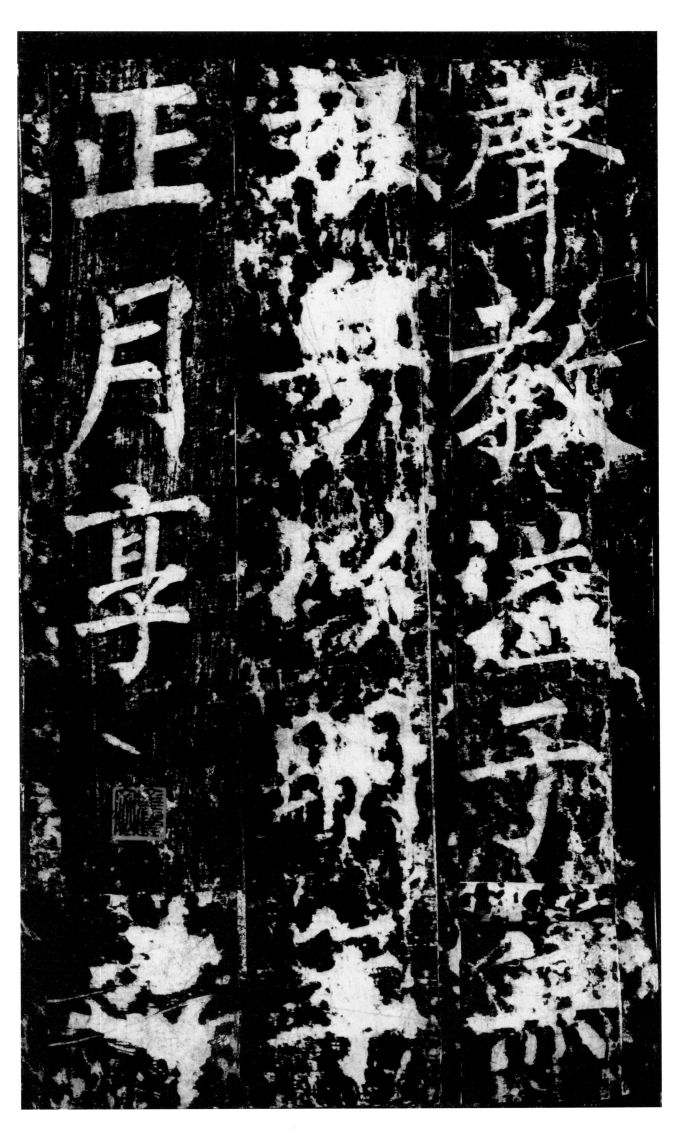

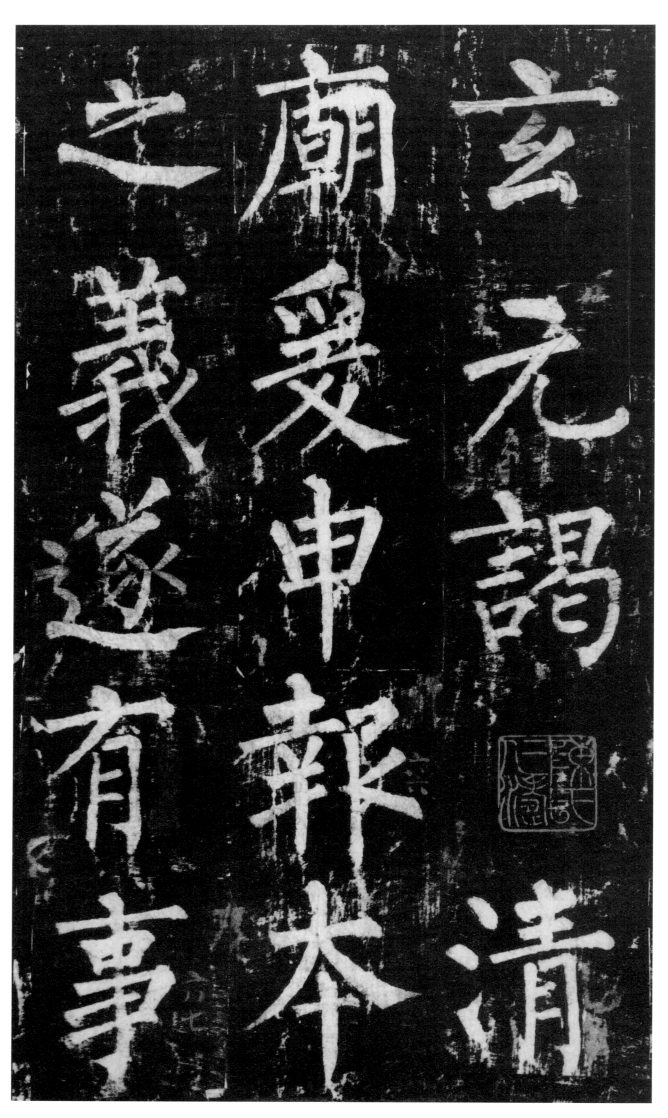

玄元。谒清庙。爰申报本之义。遂有事

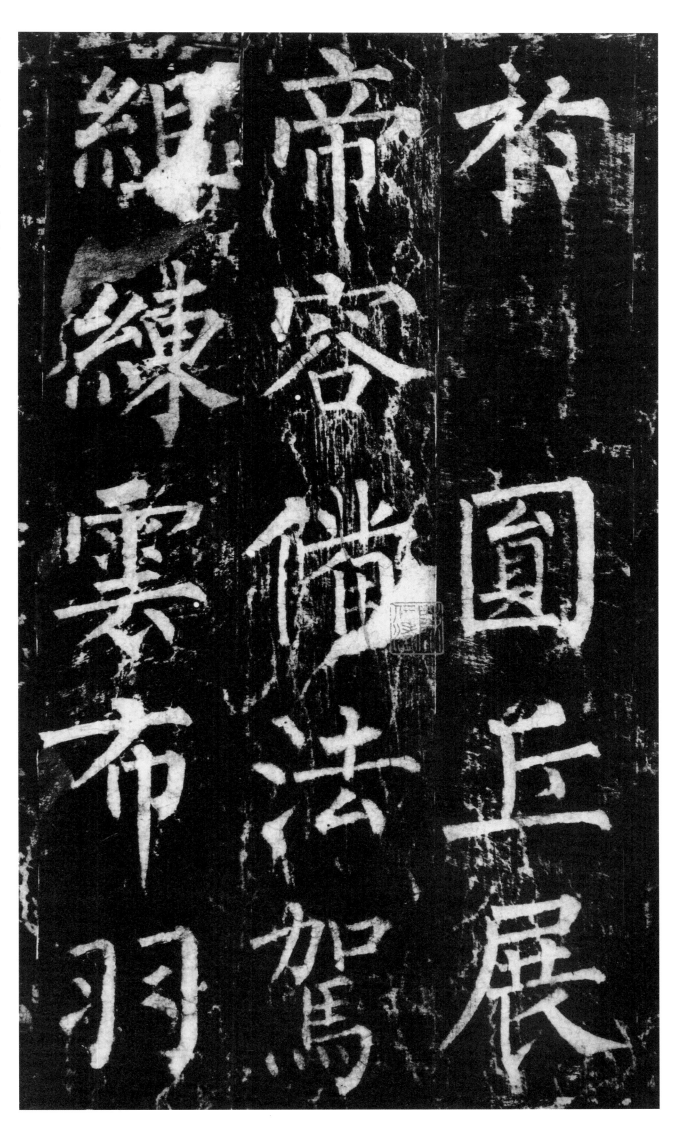

于圆丘。展帝容。备法驾。组练云布。羽

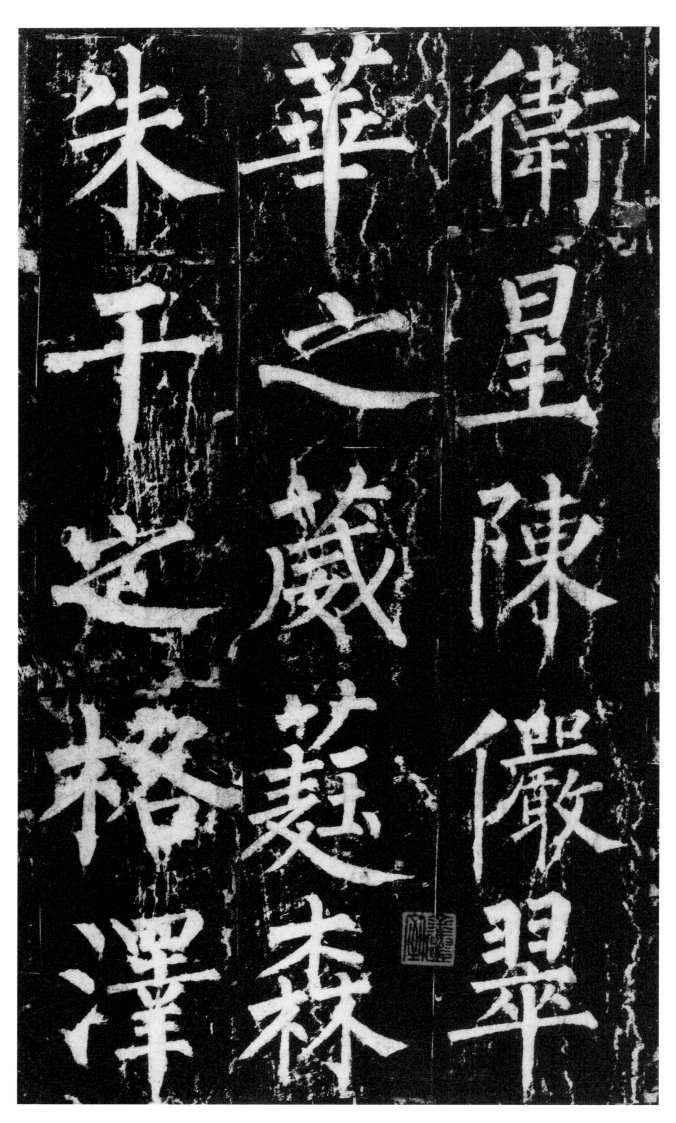

衛星陳儼翠華之葳蕤森朱干格澤

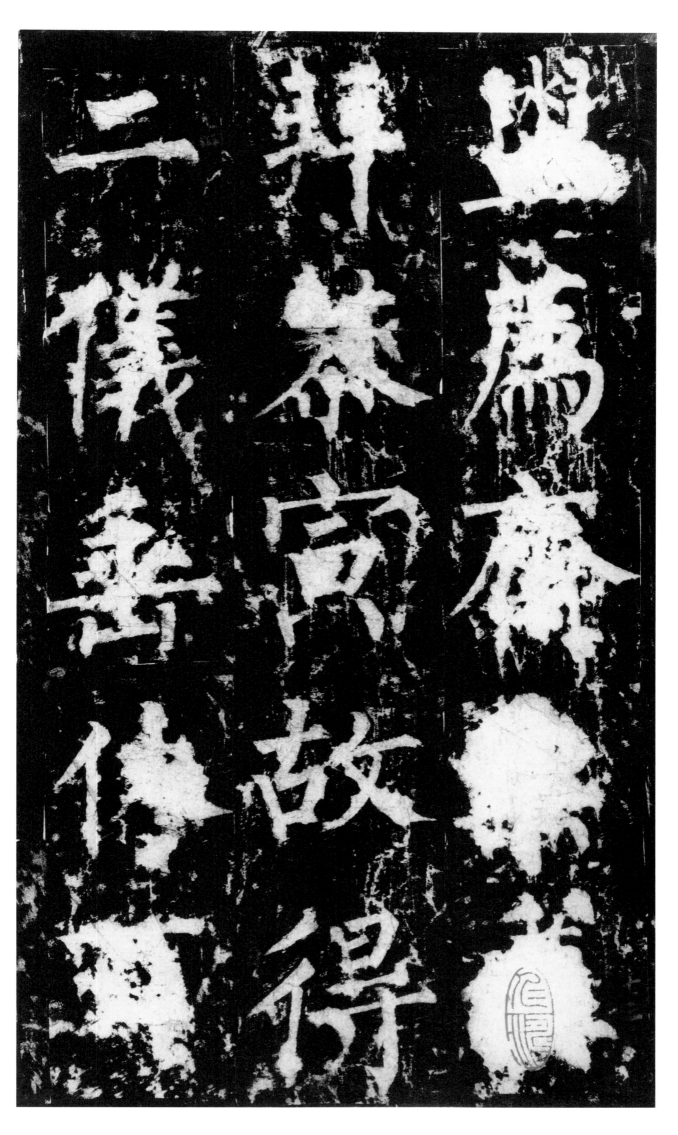

盥荐斋□。兼拜恭寅。故得二仪垂休。百

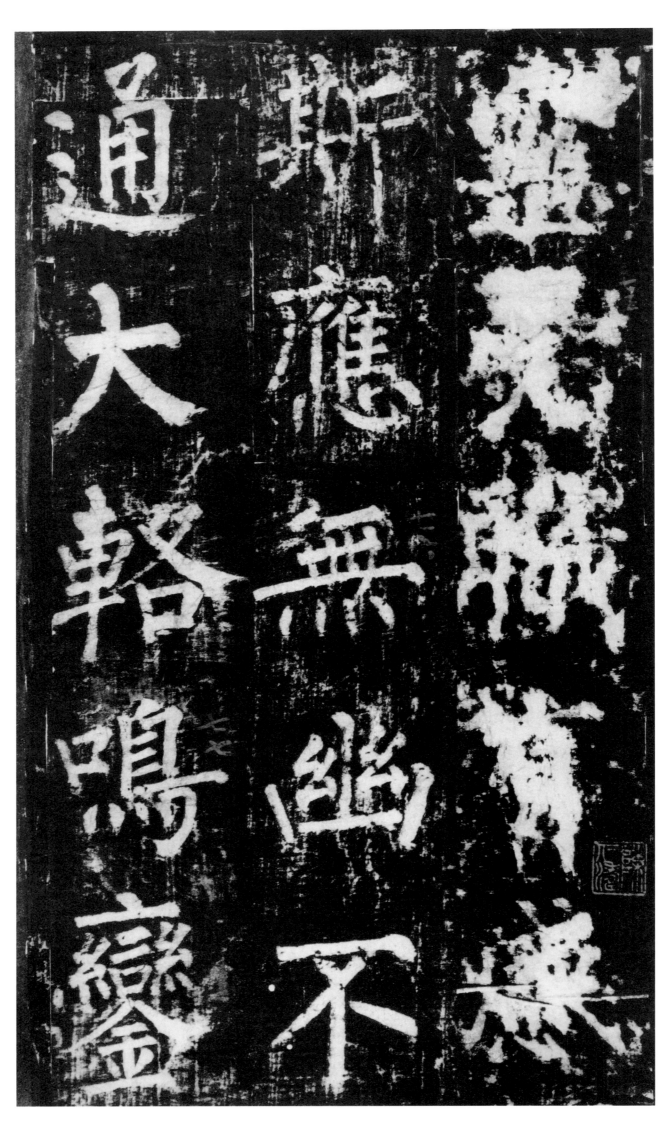

灵受职。有感斯应。无幽不通。大辂鸣銮。

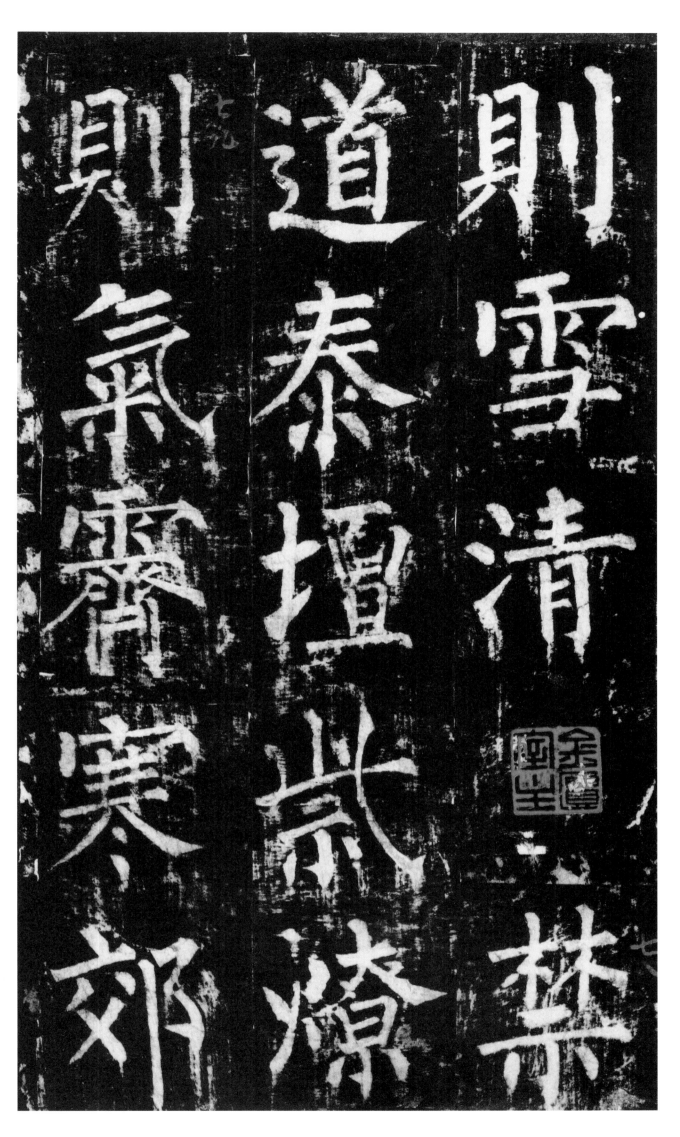

则雪清禁道。泰坛紫燎。则气霁寒郊。

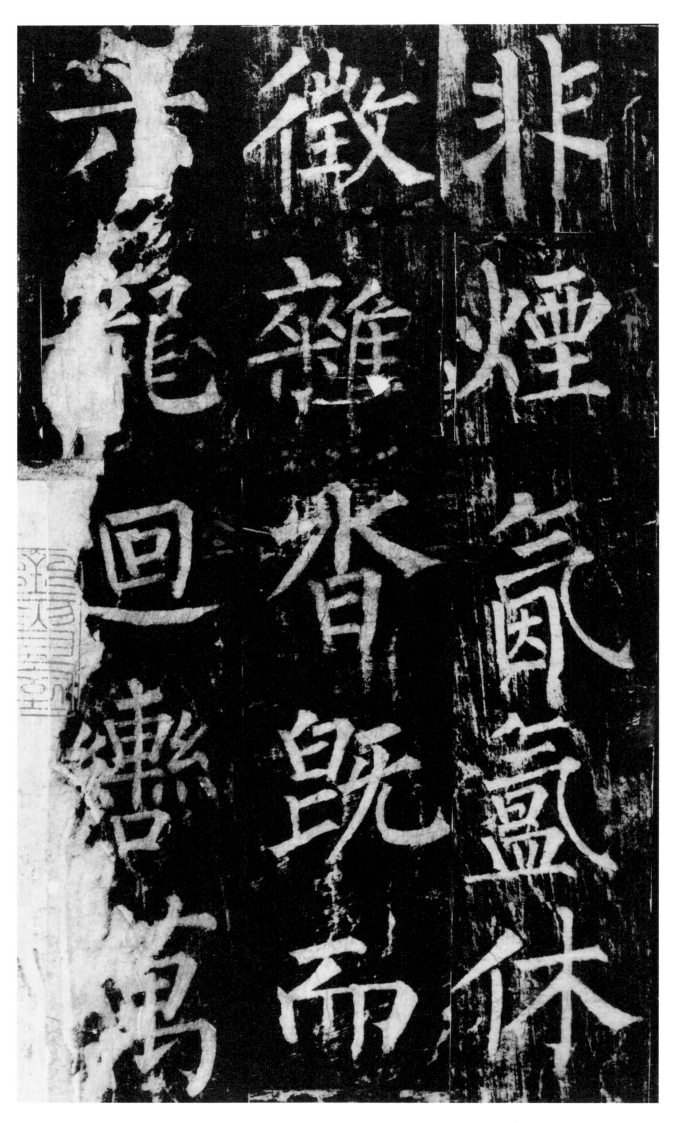

非烟氤氲。休征杂沓。既而六龙回缛。万

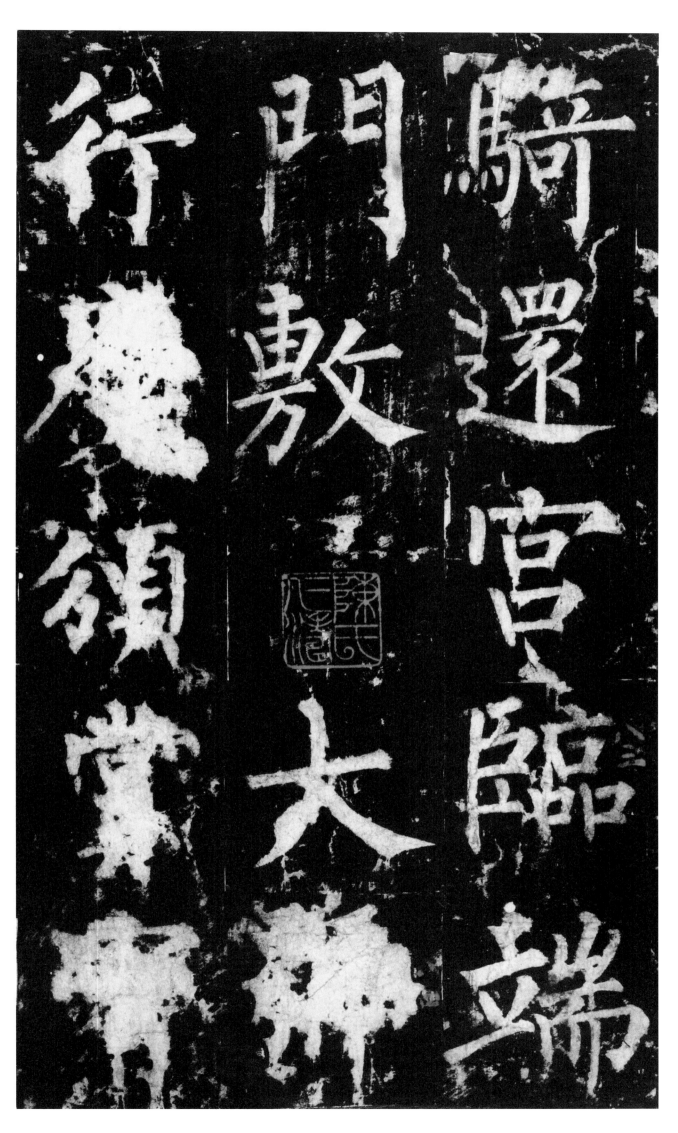

骑还宫。临端门。敷大号。行庆颁赏。宥

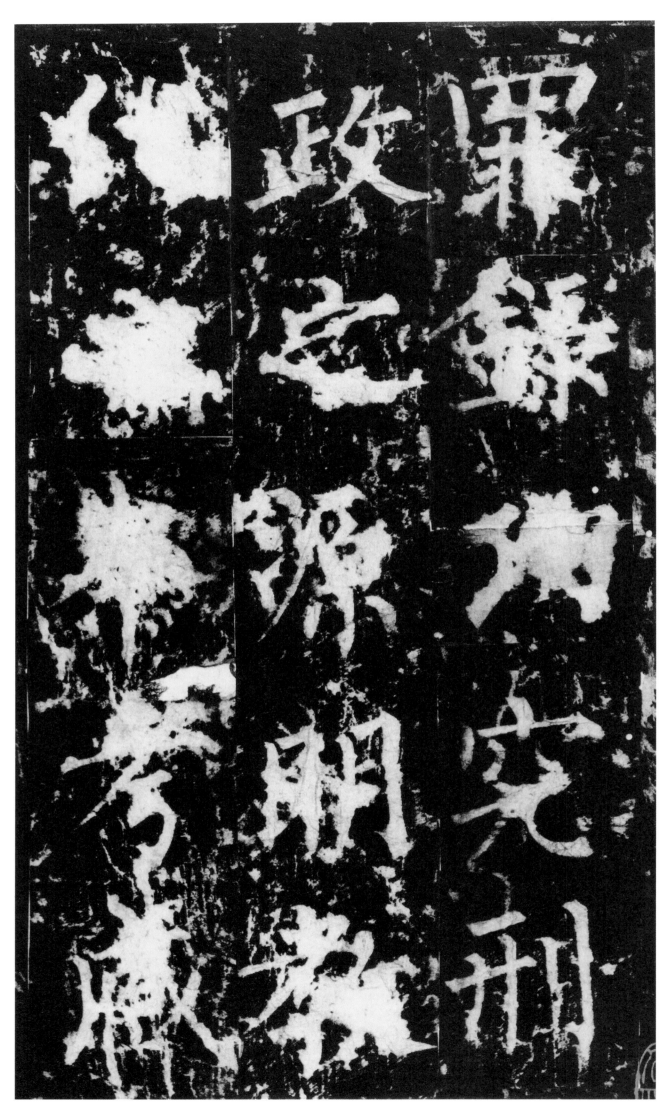

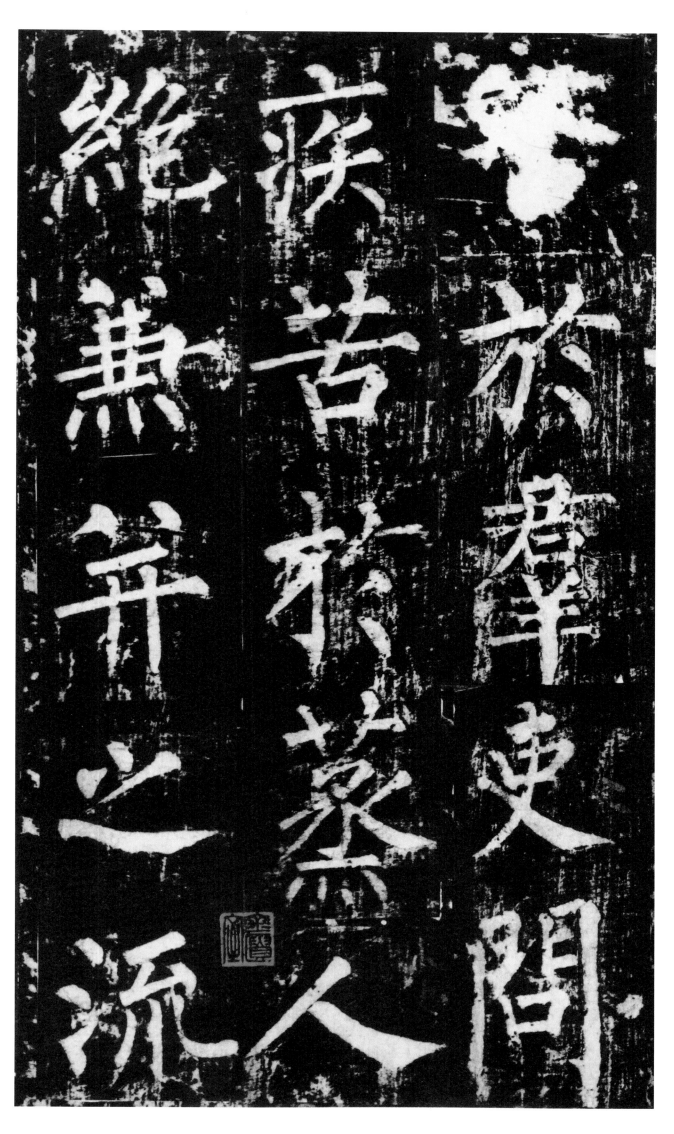

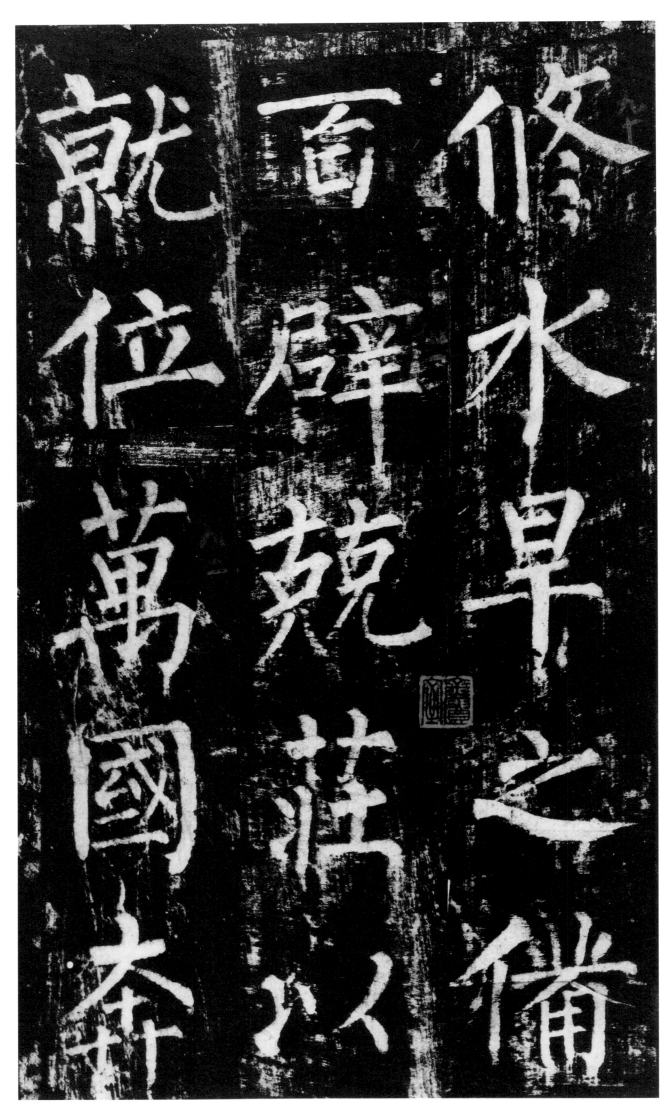

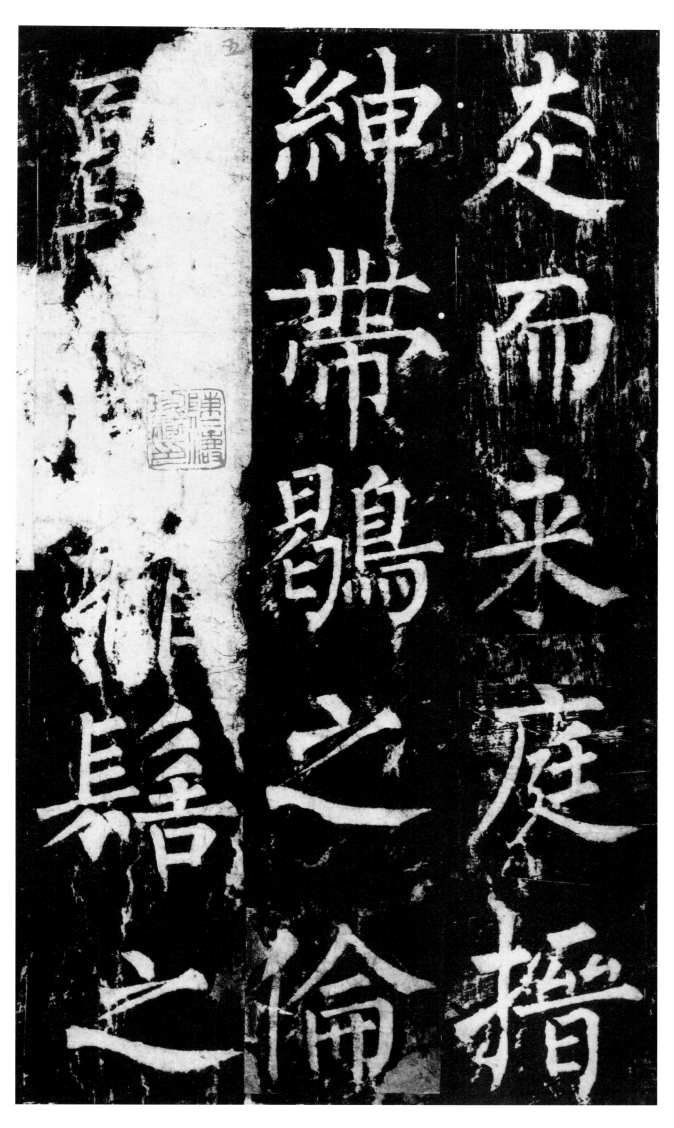

走而来庭。搢绅带鹖之伦。□□□髻之

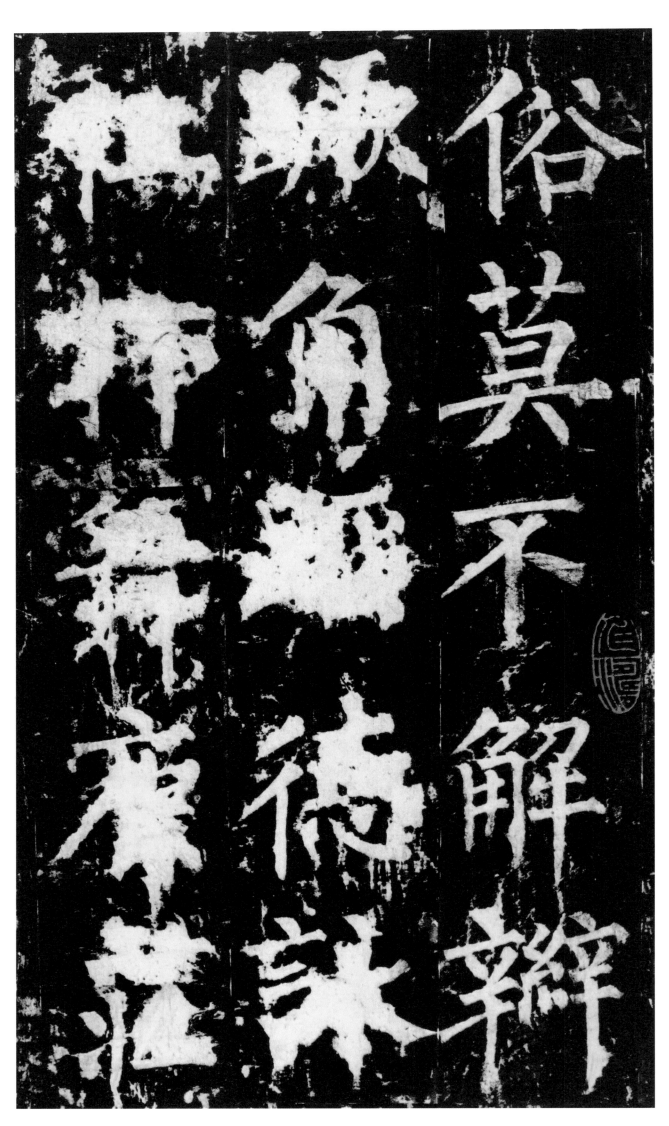

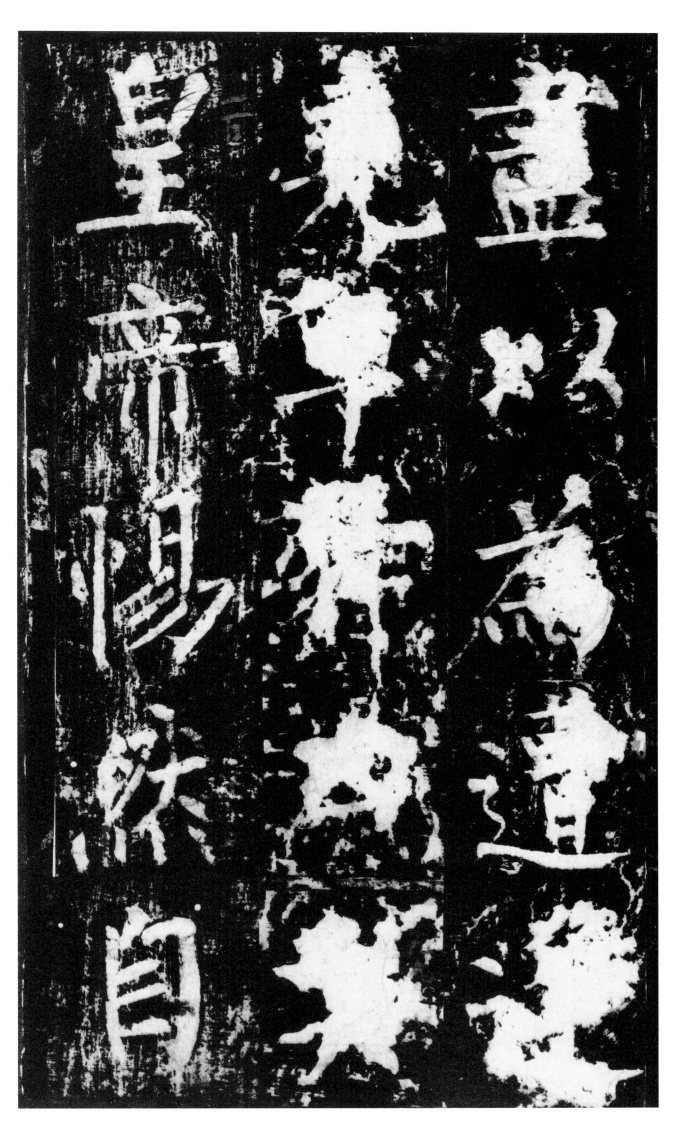

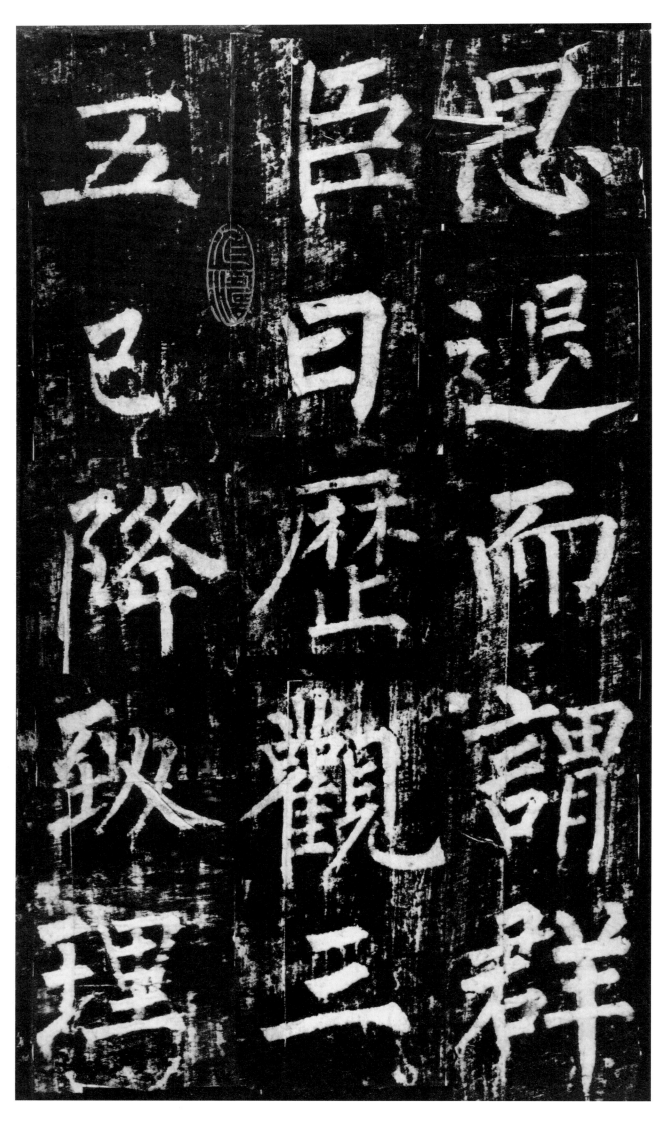

思群臣五
退臣曰历
而曰降观
谓历致三
群观理五
臣三已
降

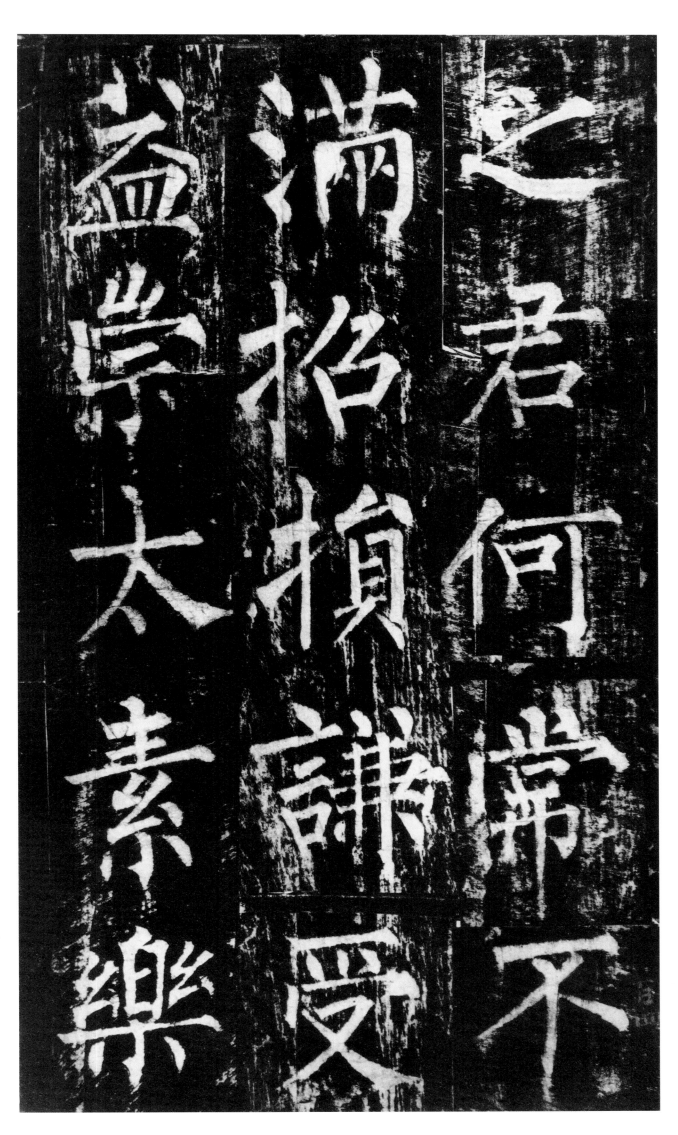

之君。何常不满招损。谦受益。崇太素。乐

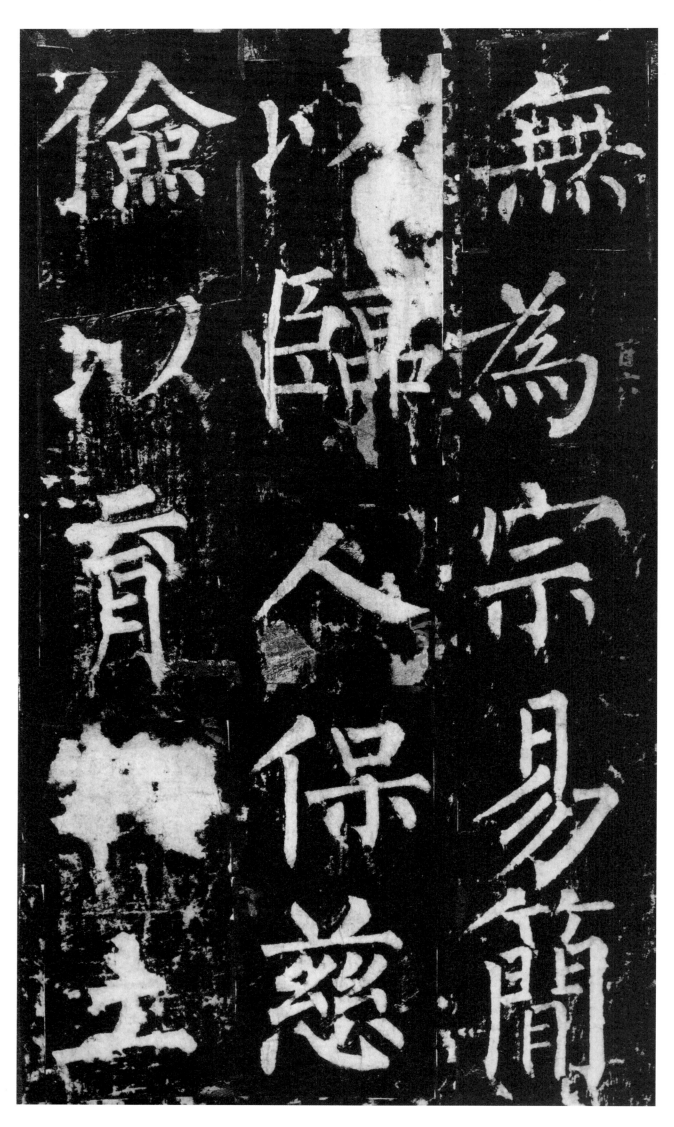

無爲宗易簡
以臨人保慈
儉以育物土

阶茅屋。则大之美是崇。抵壁捐金。不贪

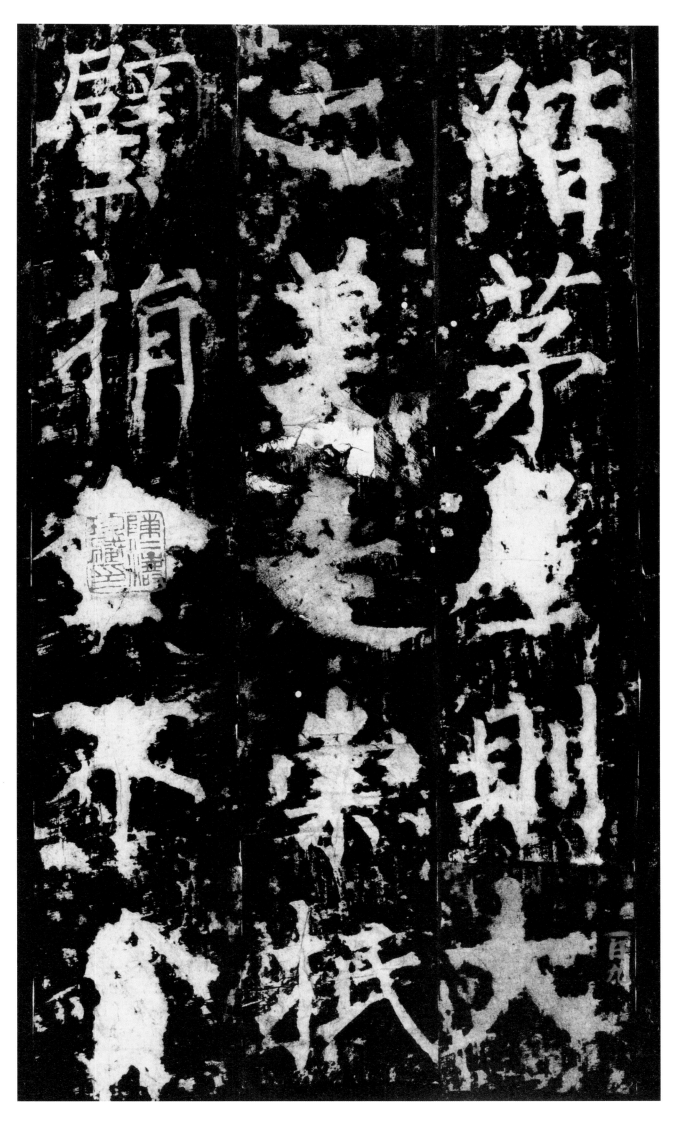

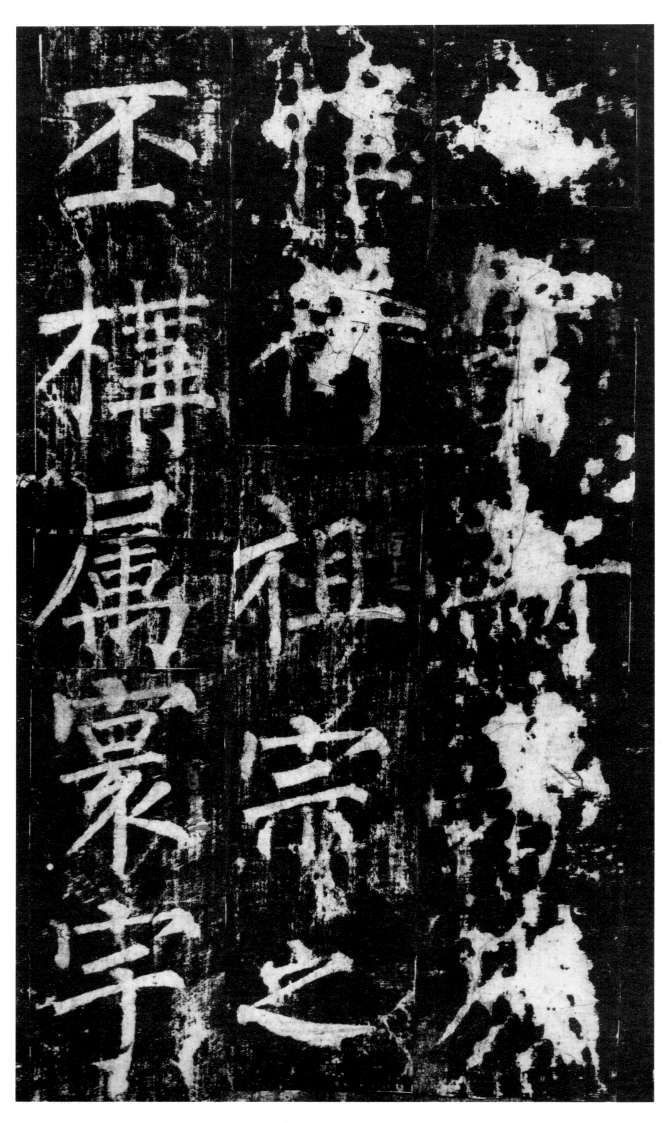

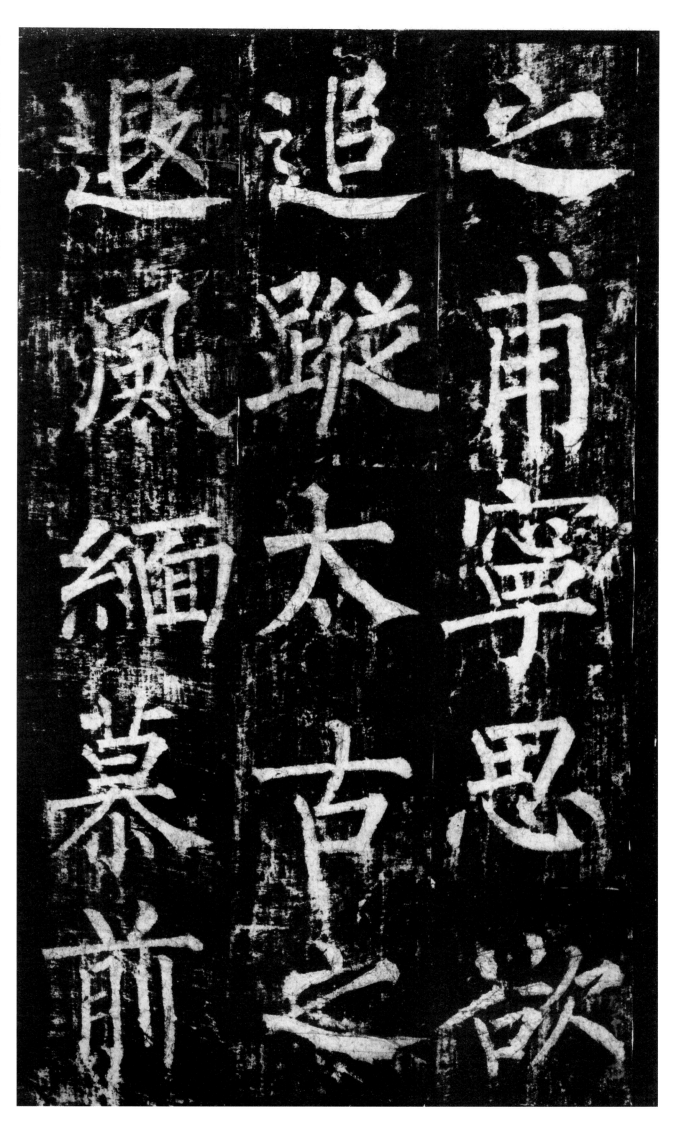

之甫宁。思欲追踪太古之遐风。缅慕前……

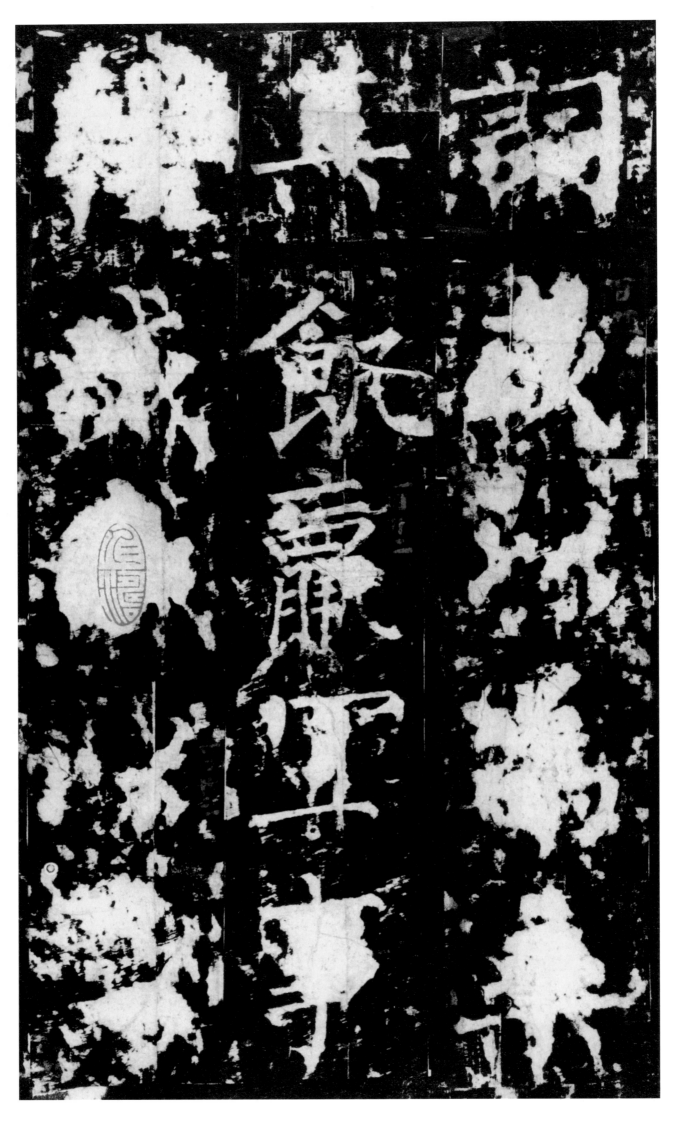

……词。或以为乘其饥赢。宜事□灭。或以为

96

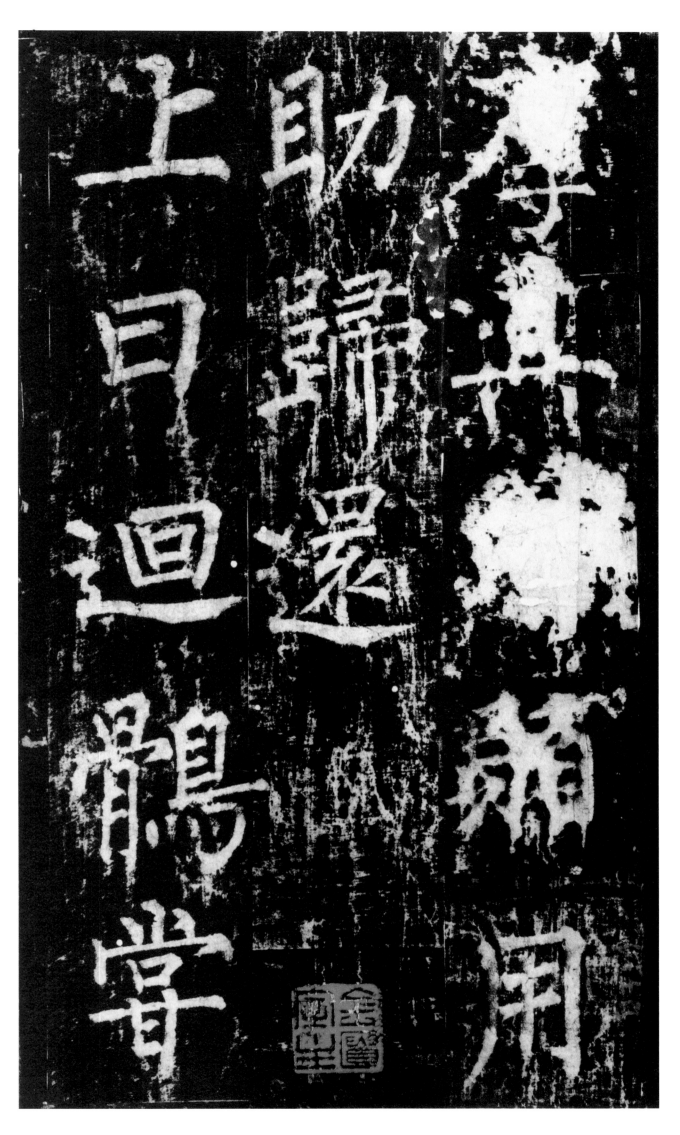

厚其□愿。用助归还。上曰。回鹘尝

97

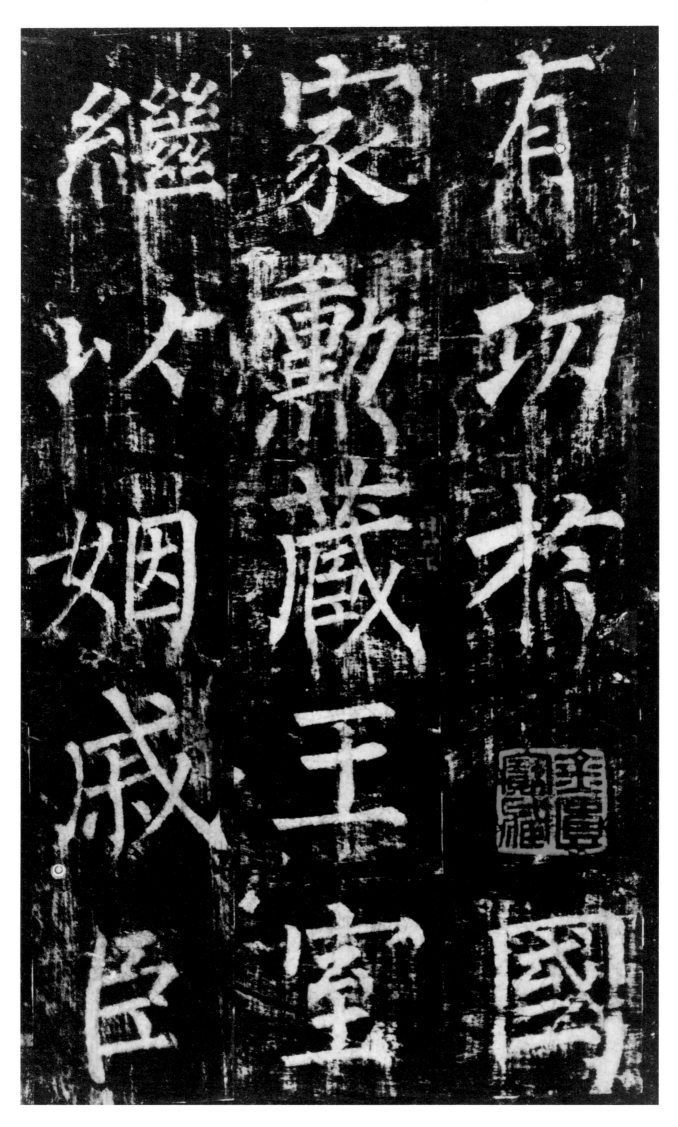

有功于国家。勋藏王室。继以姻戚。臣

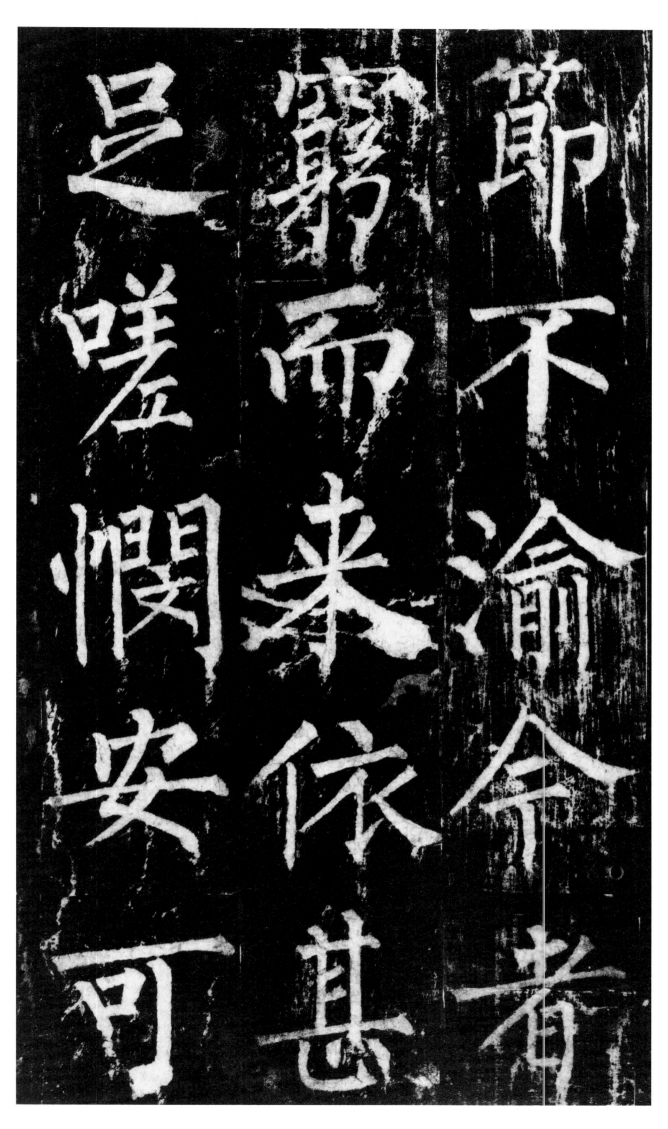

节不渝。今者穷而来依。甚足嗟悯。安可

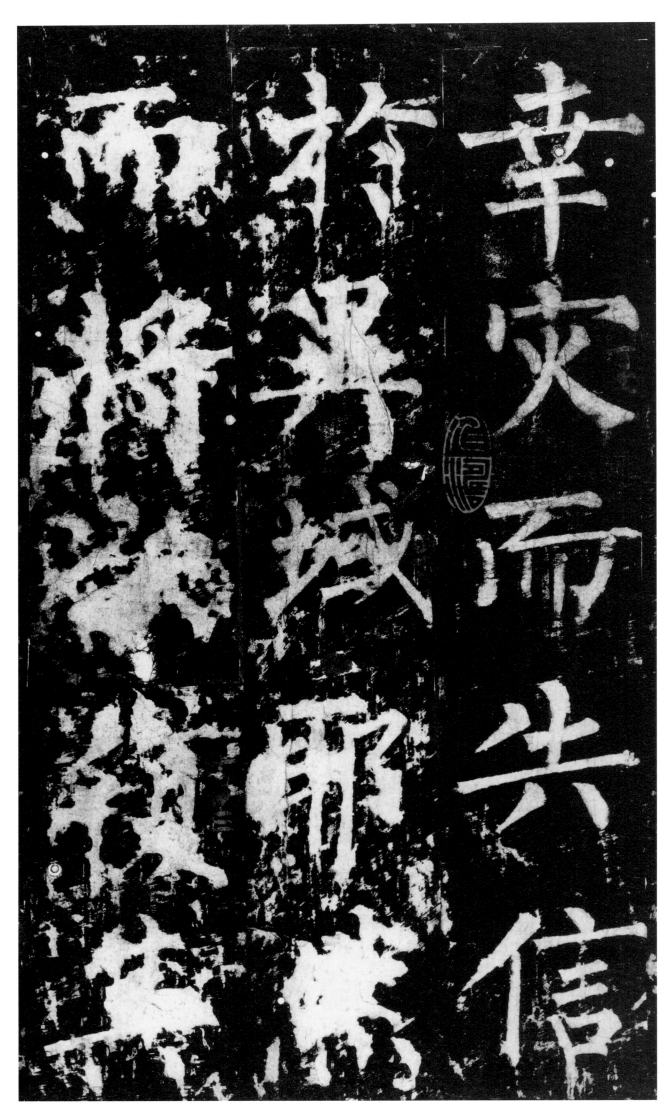

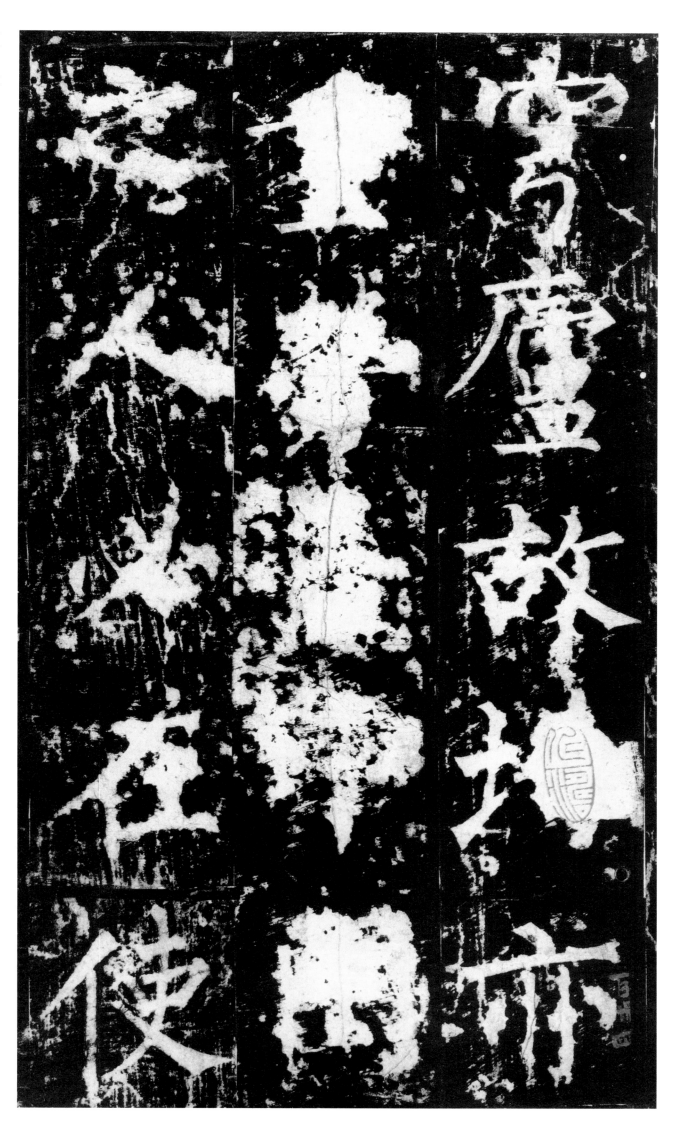

穹庐。故□亦□劳□□□之人。必在使

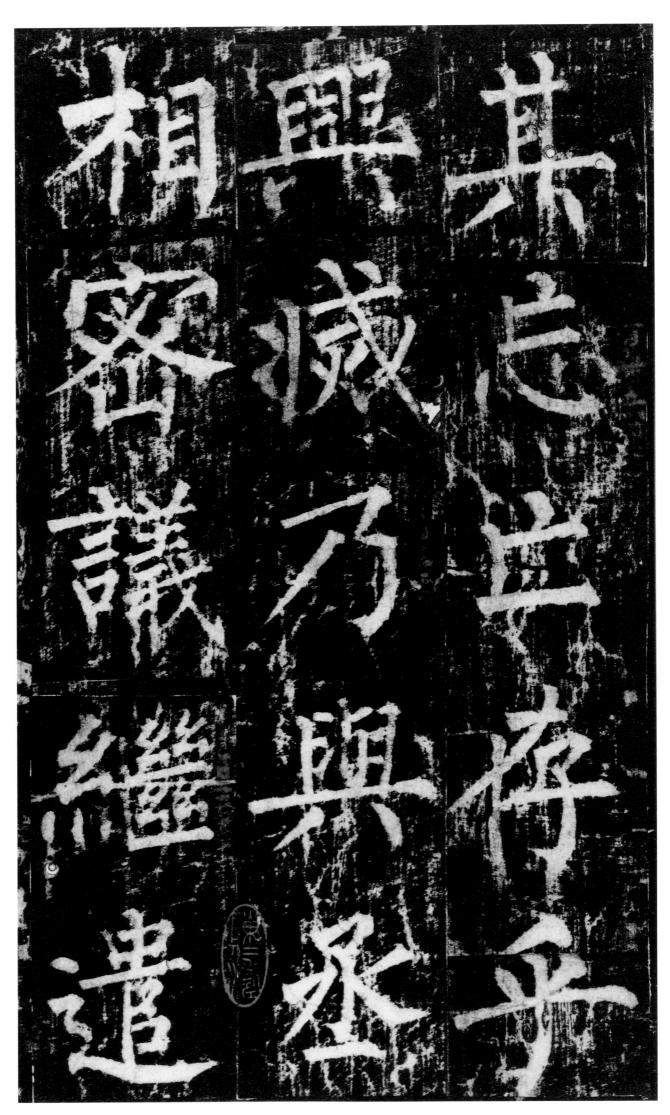

其忘亡存乎兴灭。乃与丞相密议。继遣

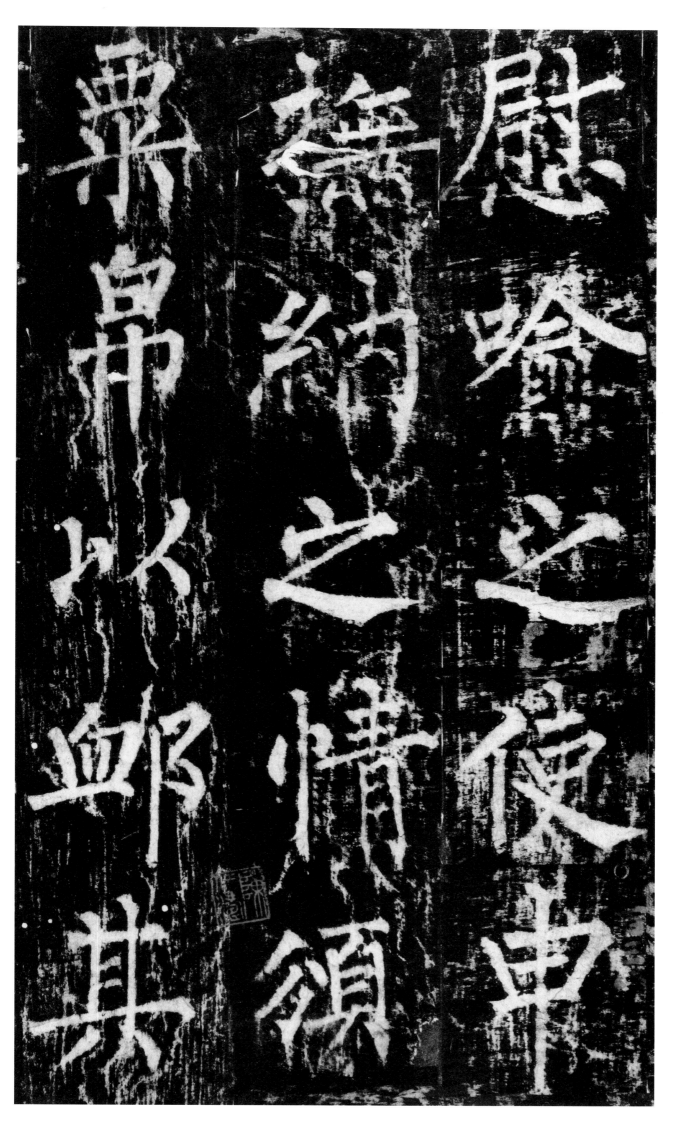

慰喻之使。申抚纳之情。颁粟帛以恤其

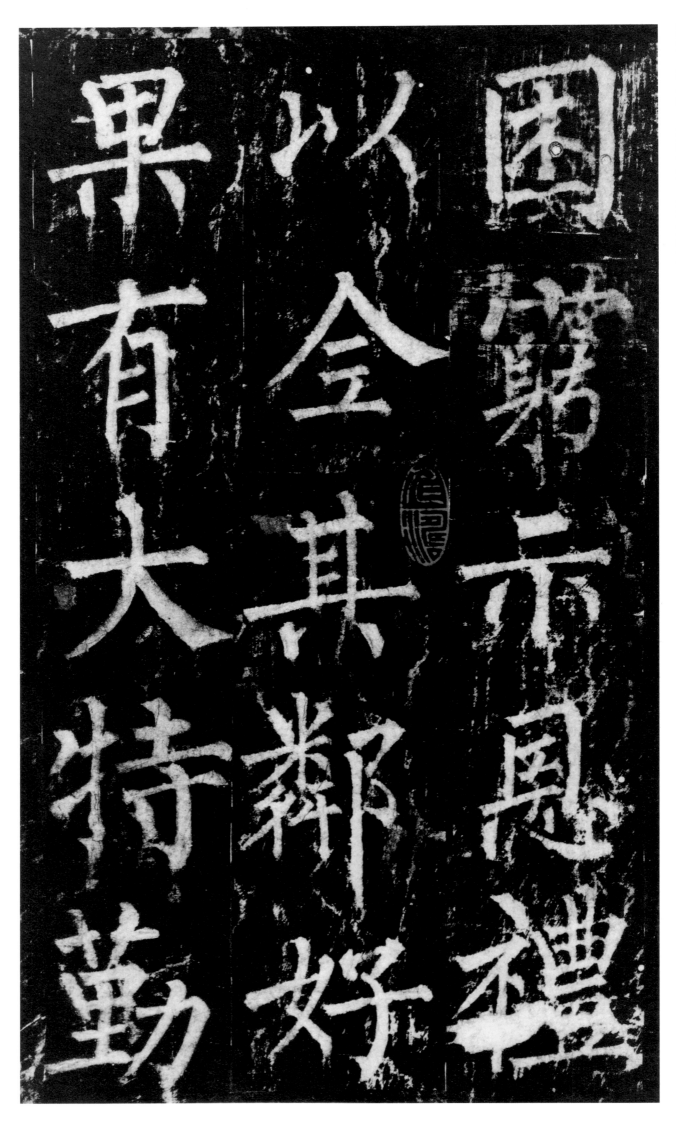

果有大特勒

以全其邻好

圉鞲示恩礼

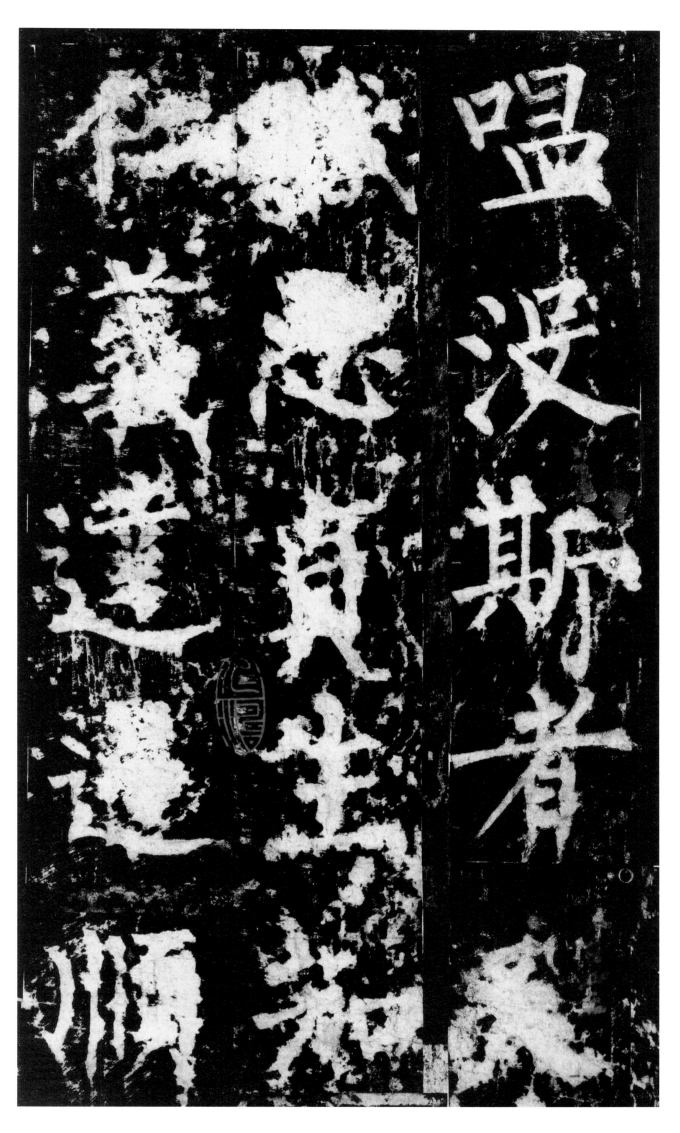

喁没斯者。天识忠贞。生知仁义。达逆顺

之理。识□□之□。□□□于鸿私。沥感

106

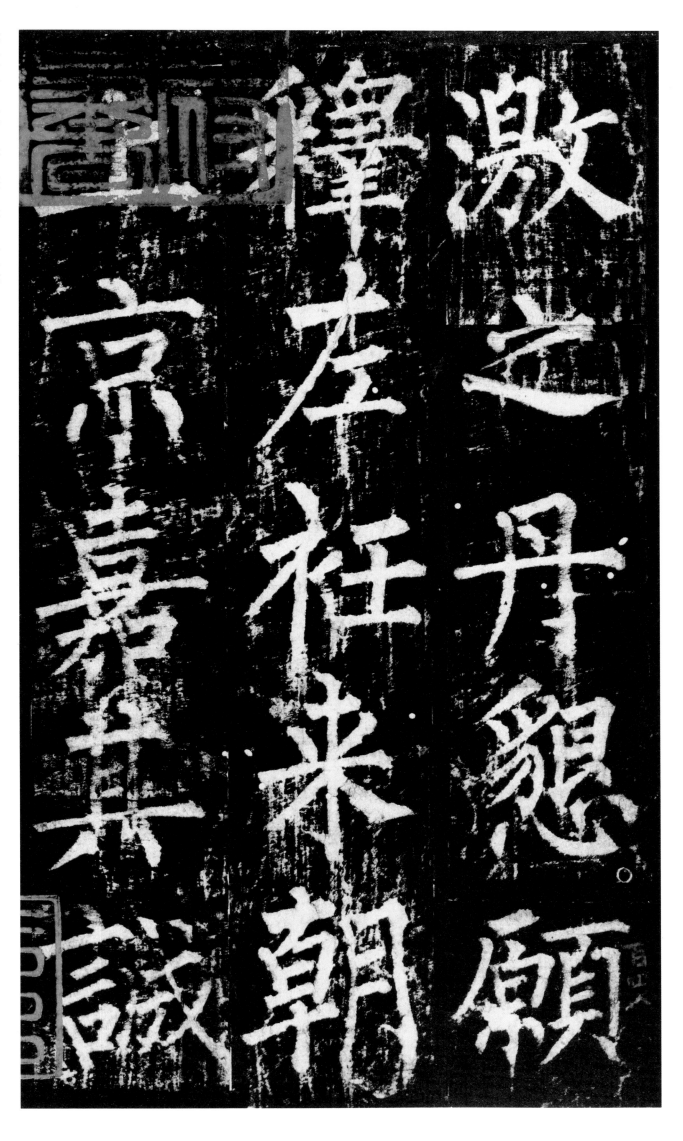

激之丹恳。愿释左衽。来朝上京。嘉其诚……

图书在版编目（ＣＩＰ）数据

楷书掇英. 柳公权 / 路振平，赵国勇，郭强主编 ；
楷书掇英编委会编. —— 杭州 ：浙江人民美术出版社，
2018.5
ISBN 978-7-5340-6771-6

Ⅰ . ①楷… Ⅱ . ①路… ②赵… ③郭… ④楷… Ⅲ .
①楷书 – 法帖 – 中国 – 唐代 Ⅳ . ①J292.33

中国版本图书馆CIP数据核字(2018)第089306号

丛书策划：舒　晨
主　　编：路振平　赵国勇　郭　强
编　　委：路振平　赵国勇　郭　强　舒　晨
　　　　　童　蒙　陈志辉　徐　敏　叶　辉
策划编辑：舒　晨
责任编辑：冯　玮
装帧设计：陈　书
责任印制：陈柏荣

楷书掇英

柳公权

出版发行　浙江人民美术出版社
地　　址　杭州市体育场路 347 号
电　　话　0571-85176089
经　　销　全国各地新华书店
网　　址　http://mss.zjcb.com
制　　版　杭州新海得宝图文制作有限公司
印　　刷　浙江兴发印务有限公司
开　　本　889mm×1194mm　1/12
印　　张　9
版　　次　2018年 5月第 1版 · 第 1次印刷
书　　号　ISBN 978-7-5340-6771-6
定　　价　78.00 元
如发现印装质量问题，影响阅读，请与本社市场
营销部联系调换。